繪畫
媒材與技法實務
THE ARTIST'S BIBLE

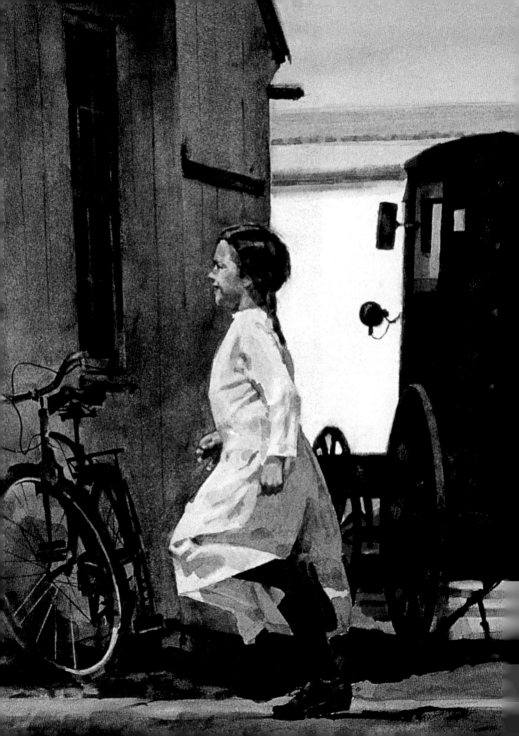

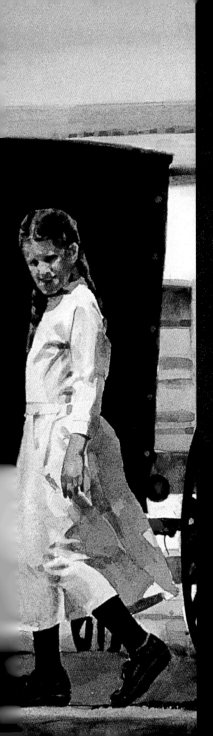

繪畫
媒材與技法實務
THE ARTIST'S BIBLE

Helen Douglas-Cooper 編

郭懿慧 譯

新一代圖書有限公司

出版序

MEDIA可以是大眾傳播媒體,現在它們唯恐天下不亂,無所不用其極蒙蔽人們的理智,電視是現代心靈的大殺手,就是如此;MEDIA也可以是繪畫創作媒材,它們為動盪不安的現今世界帶來一些清流,使心境改換一新!

不是每個人都可以成為藝術家,但是每個人都可以塗鴉;每個人,不論男女老少,都不應該被摒除於動手畫圖的快樂之外。曾經,美術教育在學校體制中,是多麼地被輕視,我們從小就失去了以畫筆表達的本能,如今我們不要再被壓抑,學校不教,我們自己學!

我們堅信基礎始終是最重要、最寶貴的東西,《繪畫媒材與技法實務》(The Artist's Bible)用許多精緻的圖例與淺顯的文字,告訴我們有關水彩、油畫、粉彩與壓克力顏料等四種常見繪畫媒材之特性,以及它們的有效使用方法,可說是這類繪畫技法的「經典」之作,值得用心閱讀並親身動手畫。不要擔心畫得不好,我們不可能筆落驚風雨,詩成泣鬼神,因此不必太苛責自己。就把繪畫當成生活的一部份,生活就是藝術,可以平淡閒適,也可以精采絕倫,一切由你自己決定!

新一代圖書編輯部

目 錄

概　述

　　豔陽高照，你正在描繪的景象是由閃耀的色彩和陰影構成的。有時看似不錯的水彩畫面，在創作的過程中，也會因為水份乾得太快而產生不易控制的問題，或是想運用曾在其他畫作中看過的一些技法，但又不確定它是如何做出來的。例如畫油畫時，要將一層油畫顏料重疊到另一層時，卻又想要顯現出底層顏色原有的紋路。此外，在壓克力顏料方面，或許也曾疑惑可以將何種媒材加入壓克力顏料中來達到想要的效果。

　　專業的畫家在創作過程中也會遭遇挫折，有時甚至幾乎毀了整個畫面，但仍要學習去克服這些問題。此書正可以協助處理這些問題。不同於其他書籍的是，本書不是一般的繪畫課程，而是一本提供寶貴建議的資源，讓讀者在水彩、油畫、粉彩與壓克力顏料的創作上，更能得心應手。

　　每種顏料都有它的特殊性質，同時也有獨特的問題與使用時易犯的錯誤。因此本書將分為四大章節來介紹這四種媒材。為便於讀者迅速查閱，每個部分再細分為：材料與工具、調色的方法、繪畫技法與特殊效果之處理，以及戶外寫生與個別題材，如葉子、水、肖像等技法之提示。總之，匯整了許多在創作時可能遭遇的問題，並提供跨越多種媒材時所需的豐富概念，進而啓發讀者實驗及運用不同的素材與方式來創作。

《木蘭與櫻桃》，裘安娜阿內特（Magnolias with Cherries by Joe Anna Arnett），藉調合鄰近區域的光線與陰影勾勒花朵與花瓶上水果的曲線形體，而產生平滑圓潤的表面。

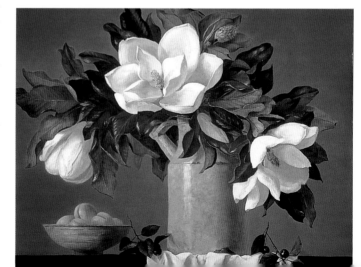

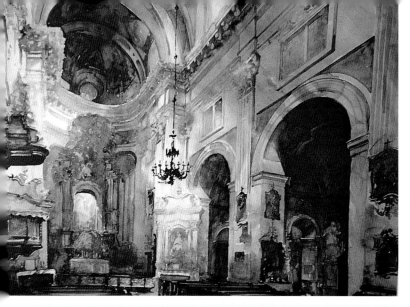

水彩技法

　　水彩的不易掌控是眾所周知的，連有經驗的畫家都有可能遭遇挫折。這個章節將由基礎開始介紹，建議如何從眾多的品牌中選擇適當的顏料，以及提供一些更容易使用這些顏料的方法。另有重點提示引導正確選用紙張，以達到想要呈現的效果。再者，也將教導如何判斷水彩筆的好壞，還有各種筆可製造出來的筆觸與效果。其中也有整個單元來介紹水彩畫的基礎－淡彩渲染法，在重點提示中告訴讀者如何避免失誤，來達成色調均勻並有變化，以做出完美漸層與斑駁的渲染(Wash)效果。

　　這個章節將涵蓋更多進階與特殊的表現技法，包括海棉上色法(Sponging)與灑點法(Spattering)，如何運用特殊的方式來補救因失誤所留下的印跡或筆觸，而將之轉繪成風景、天空或樹木。在這個單元中，將鼓勵嘗試用新的技法去實驗，並讓讀者有機會去發展出豐富的創作概念。

　　最後，另有重點提示提供一些方法來描繪較難處理的題材，例如：水的倒影、樹木與葉子的色澤、花卉與葉片的細部描繪技巧，以及如何將人物融入風景中。

概

述

7

油畫技法

　　許多人認為油畫顏料比其他媒材還難使用，但如果具備一些如何選擇適當材料的知識和了解一些不同的構圖與上色方法，會發現它遠比想像中更容易達到好的效果。本章節的提示包括油畫顏料的介紹與其他工具的選擇，並教導如何重覆使用及回收材料或用具。當中也有不同種類的畫布與畫板的使用方式介紹，並建議怎樣繃緊畫布、如何上膠與打底等。書中亦有圖示標明各種不同的油畫筆及其可做出來的筆觸與效果。另有重點提示來告訴讀者如何清洗和保養畫筆，以延長筆刷的壽命。色彩的單元將包含顏色的選擇與其在調色盤的適當位置與順序，並介紹不同油畫顏料的調色方式與所呈現出來的效果。

　　作畫時，可將油畫顏料覆蓋在畫面上已經乾掉的油畫顏料上，或是畫入末乾的油畫顏料中。如果運用不同的技法，則可製造出透明的質感或是厚重不透明的效果。油畫顏料可以使用油畫筆或畫刀來上色，也可將不要的顏料擦掉或刮除。亦有篇幅告知如何解決問題，如畫面的龜裂及顏色的彩度降低等問題。

　　此外，從事戶外寫生時，油畫用具的攜帶極為不便，但若能慎選工具與材料，就能減輕負擔。另有策略教授處理一些在寫生時可能遭遇的問題，例如天氣的變換、景物的移動與時間的限制等問題。另有提示教導如何攜帶末乾油畫作品。最後在特別的重點提示中將處理一些較棘手的課題，如水的光影、葉子及移動中的人、事、物等。

約翰・艾略特(John Eliot) 的這幅非正式肖像畫示範以傳統的方式使用油畫顏料，畫出微妙的色調與陰影之變化，令人對畫中人物印象深刻。

粉彩技法

《鄉村夕陽》，道格‧朵森（*Country Sunset by Dong Dawson*），以有限的色系做出完美的層次、深度與肌理。

　　粉彩結合了絢麗的顏色與畫素描時下筆的直接性。可以使用一枝粉彩筆如同炭筆一樣素描，但也可經由拓壓、調色與堆疊色彩來做出如油畫般的效果。畫粉彩時，沒有特定的法則及創作的方法，一旦知道怎麼去做時，將會慢慢地形成自己的風格。

　　此章節首先將介紹各種粉彩與油性粉彩的不同性質，並告知保養方法。在重點提示中指導讀者從眾多的種類選擇適當的畫紙來呈現所想要的效果。此外也涵蓋一些觀念，讓讀者知道如何將畫紙染色、怎麼樣在壓克力原料的底層上製造出不同的質感與效果、如何用油性粉彩畫出油畫效果與如何結合其他媒材之運用，如炭筆與油畫顏料之結合。此外在特殊技法中也有重點提示，諸如使用拖曳筆法（Dragging）與交叉影線法（Crosshatching）來做出肌理與色彩的混合，如何將過度鮮艷的顏色降低彩度，以及將經營過度的畫面做淡化的處理。另有提示教導創作立體的形式、空間、景深和加入細微的潤飾。在最後的部份，則將傳授如何捕捉風景中色彩變化與陰影細節、人物肌膚的色澤之調配與花卉的細部結構之方法，這些都是適合用粉彩表現的題材。

　　粉彩是非常脆弱的媒材，如果沒有細心的照顧，畫作將無法持久，此部份也將教導如何裝框與保存作品。

概述

9

《夜海》，羅柏·迪琳（*Night Sea by Robert Tilling*），畫家使用壓克力顏料畫出冷暖色系交錯、後縮的遠景，而前景的肌理細節創造出良好的空間感。

壓克力顏料技法

　　相對於其它媒材，壓克力顏料是非常新的材料，因此沒有特定的技法，可以隨心所欲的使用。將它畫在紙、畫布或畫板上，也可以畫薄薄的一層或製造厚重的效果，此外還可使用畫筆或畫刀來上色，並且結合其他媒材，或是用拼貼方式來創作，有無限發展的可能性。

　　這個章節先從實際的觀點來提供建議，如何選擇壓克力顏料與畫紙、畫布以及畫板，還有重點提示教導如何選擇與保養畫筆與調色盤，建議怎麼樣選擇色彩與正確地調出想要的顏色，並且指導如何調整畫作上的色彩。此外也教授把顏料打薄與增厚、加快或減緩顏料乾的速度、製造肌理或均勻的色彩渲染效果，以及如何併用其它媒材等方法。另有單元介紹特殊技法，例如灑點法（Spattering）與刮塗法（Scraping）、梳刷法（Combing）與拼貼處理（Collage）、壓克力顏料與炭筆（Charcoal）或粉彩（Pastel）混合使用，如何畫葉片、玻璃等物體，以及如何修改畫面而不損傷畫面等技法的介紹。最後有一個單元將介紹壓克力顏料在工藝品上的創作，例如畫在木頭、紡織品或陶藝品上。

概

述

如何使用本書

　　整本書都有如何選擇材料以及節省金錢，或是使用可替代的用具，以及如何節省工作時間與避免過失等提示。有些是針對初學者，也有部份是傳授一些小秘技以便將材料發揮到最大用途。

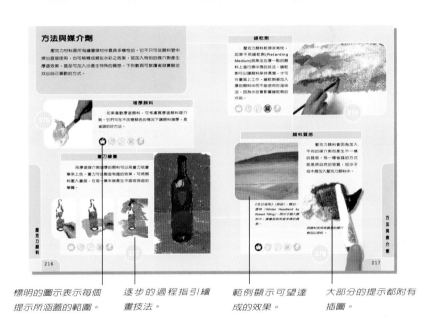

標明的圖示表示每個提示所涵蓋的範圍。

逐步的過程指引繪畫技法。

範例顯示可望達成的效果。

大部分的提示都附有插圖。

圖示導引

省錢

省時

適合初學者

秘技交換

修改錯誤與避免災難

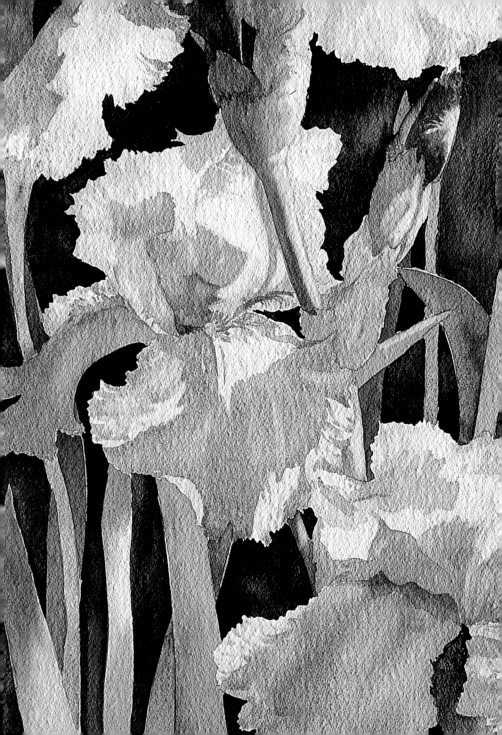

1

水 彩 技 法

　　無論你是否想在水彩技法上獲得更多信心，或是正在找尋一帖解決問題的特效藥，亦或想要尋求新的觀念或技法，都能在此章節中找到所需要的建議。本章節將涵蓋水彩顏料與畫紙的選擇、水彩筆與其筆觸的介紹、各種渲染法的製作、特殊效果、物體亮面的處理、修圖的方法、水彩的不透明效果、如何攜帶簡便的水彩用具到戶外寫生及描繪風景、樹木葉片、建築物和描繪人物等技法的介紹。

《三朵鳶尾花》（局部）南茜‧巴德利卡
（Three Lrises by Nancy Baldrica）

水彩介紹

　　日正當中，耀眼的陽光照出壓縮的影子，你的水彩畫面看起來不錯，但是水分卻乾得太快；你正在畫快樂野餐後剩下的食物，新鮮的法國麵包碎屑佈滿整條格子紋桌布；當想要擦拭掉鉛筆的線條並將背景加亮時，卻發現把橡皮擦遺留在旅館房中。作為一位水彩畫家，將會面臨許多上述的問題。

　　水彩是一種令人興奮且具挑戰性的媒材，然而，特別是初學者可能會被一大堆畫水彩畫的法則搞糊塗，就連經常畫水彩且技巧熟練的畫家也可能墨守成規以致無法突破窠臼，因此，其他藝術家的建言常可啓發許多新觀念，一個看似簡單的提示卻可以誘發一波新的創造力。

　　本章節的優點就是所提供的意見都不會增加經濟負擔，也不需具備額外的創作空間，並且不用花費太多時間來閱讀。所有的提示都依照水彩畫家最常遇到問題的種類來分類，它們涵蓋了畫水彩畫所使用的材料與作畫過程的解析，諸如製作淡彩渲染、特殊效果、亮面與遮蓋技巧，也有一些小單元介紹擦拭與修改畫面的技法、人物與風景的畫法，並教導讀者如何攜帶簡便的水彩用具到戶外寫生。

　　嘗試這些建議可以帶來許多樂趣，很多新的觀念都只提及如何玩水彩，而非試著去完成作品。這些提示不只是針對初學者，也適用於經驗豐富的畫家。我自己就很樂於實驗特殊技法單元介紹的一些觀念，畫一些小幅水彩畫來練習這些特殊效果，有些隨手練習的畫作甚至比已完成的作品更鮮活，因為它們都是以灑脫不羈的畫風完成的作品。

水彩介紹

控制顏料

　　水彩的缺點之一就是在創作過程中常無法預期會有怎麼樣的結果，往往出現不希望發生的情況，好比剛塗上去的顏色會滲入另一個末乾的顏色之中；而在調色時又不盡然能調出想要的色彩。這個單元中將有提示如何掌握顏料的控制技巧，並提供一些運用色彩的基本建議。

保存原料

　　在顏料中混入阿拉伯膠可以避免水彩乾掉或龜裂，也可將其置入已乾掉的顏料中，如果沒有阿拉伯膠(Gum arabic)，亦可用蜂蜜或甘油取代，先讓它們完全浸潤在顏料中後再使用，它可以使顏料較易溶解，並且保存它應有的溼度。

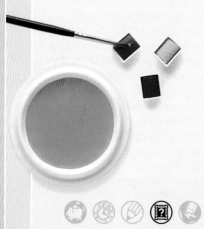

加強乾燥

　　如果在潮濕的天候中創作，而水彩畫面乾得很慢時，可以使用吹風機來吹乾畫面。但在處理較濕的畫面時要小心，因為吹風機可能會將多餘的水分吹開，而糊了畫面，毀壞作品。

酒精介質

如果沒有吹風機可以加速吹乾作品，也可以在顏料中加入酒精來取代水。在吹風機尚未發明前，畫家喜歡用琴酒加入水彩中來加速其乾燥的速度，因為酒精較水容易蒸發。

緩乾處理

如果要花上一段時間來畫水彩，在過程中不希望水彩乾得太快，這時可將牛膽(ox-gall)或類似的緩乾劑與水彩混合後來減緩顏料乾掉的速度。以下有三種使用緩乾劑的方法：首先可以將緩乾劑直接打底然後再上色；或是先把水與緩乾劑混合後再用來調水彩；當然也可以直接將緩乾劑加入調色盤上的水彩。此外，使用緩乾劑還有一個好處就是它可以讓水彩的色澤更鮮明。

浸濕紙張

如果畫水彩的動作很慢，因而感到水分乾的速度太快時，不妨在作畫前先將畫紙浸入水中至少十五至二十分鐘，然後再將其取出拉平，如此一來，作畫時會因為紙張濕潤度的維持而減低水彩乾的速度。

最佳水彩顏料

　　雖然專家用的水彩顏料很貴，但是它們絕對值回票價，因為顏料中色料的比例較高，色彩也較純、較濃。此外，專家級的水彩顏料除了顏色的選擇性更廣泛外，耐光性也比學生用的等級要好。

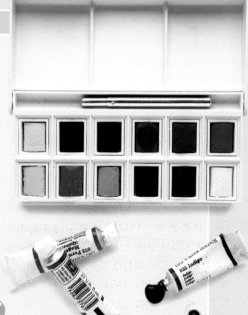

6

水

　　畫水彩時記得要隨時準備三盆水，第一盆清水可以用來浸濕筆刷與潤濕紙張；第二盆水用來調明亮與乾淨的色彩，故需常常更換，以保持水的乾淨；而第三盆水則是用來洗筆的。

7

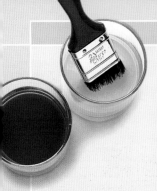

大型畫作

創作大幅畫作時，不要在調色盤上調色，可試著在較大的容器中調色，這樣才不會因顏料用完之後再做調色的動作時而中斷作畫，如此才能掌握作畫的速度與維持過程的順暢。此外，也可以將用不完的顏料儲存以便往後使用，這樣才可保持相同的色調。

水份對顏色的影響

是否覺得水彩乾了後會有褪色的問題？這是因為使用太少的顏料而加入過多的水分來調和，顏料在濕的時候會因為水分的關係看起來顏色較重，相對地，顏料乾了之後顏色就會變得較淡些。

這個斑駁渲染畫面還未乾，因此顏色看起來比較鮮豔、明亮。

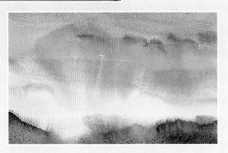

一但顏料乾了後，顏色就會明顯地變淡。

試色

可以用一小張備用的水彩紙來做為畫前的試色用紙，並且在已經調和的色彩旁註明原本所使用的顏色，以便有所依據，將來若有需要時就可以清楚知道如何調出正確色彩。

青綠＋天藍

控制顏料

保持畫紙溼潤

　　若希望畫紙在整個作畫過程中都能保持濕潤，作畫時可以放一塊完全浸濕的布在水彩紙下，為了避免紙張產生皺折，要用力將紙緊貼溼布，並用紙膠將邊緣貼住。

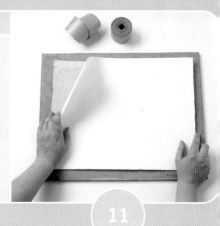

11

試乾濕

12

　　如果以手指頭來測試畫紙上的水彩是否已乾，可能會在畫面上留下油漬。因此，在這個時候要改用手背來試，通常手背比手指對濕度變化的感覺更敏感。

水份的掌握

　　在調色時倘若無法準確地掌握水分在水彩顏料中的多寡時，可以試著用滴管來加水，這樣就不會加入過多的水，也不會把水濺出來。此外，滴管還可以用來吸取調色盤上多餘的顏料，將它收集在瓶子中以便往後使用。

13

較佳的調色

　　調色時在水中加入些許阿拉伯膠，水會因此變得比較黏稠，並且也比較容易用來調色，特別是在畫面上需要畫一些細微或精確的筆觸時，水彩顏料會保持在原來的位置，不致於滲開而互相混合。

14

反射的光線

　　如果水彩畫面上的色彩看起來有些晦暗，可能是因為沒有善加利用畫紙本身的白。透過白紙對於光線的反射會將色彩的亮度呈現出來，所以應當把紙的白色當成調色盤上的另一個顏色，讓它適時地發揮出功效。

15

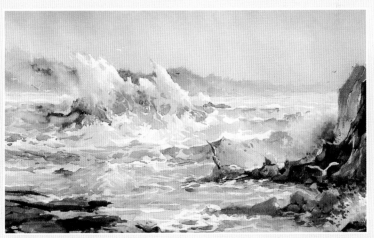

《蒙特瑞海灣》，拉維爾‧哈欽斯(Monterey Bay by La Vere Huchings)，畫中浪花的閃耀效果是藉由保留紙面的白色所製作出來的。

控制顏料

21

已乾掉的顏料

不要把已乾的管裝水彩丟掉，可以將它們剪開，如同粉餅水彩一樣使用，但要格外留意，因為有些乾掉的水彩會變的較不溶於水，並且產生有顏料碎片的懸浮液，所以使用前要先測試。

調和色調

為了避免亮暗面的交界會太刺眼，上色前可以先將畫面上緊臨的亮暗面兩側都先以水沾濕，以便讓顏料自然滲透，然後先上亮面的顏色，讓淡色的顏料滲透到將要畫上暗面的地方。

《百合花》(局部)，伊麗莎白‧阿卡‧史密斯（Lilies by Elizabeth Apgar Smith）

破色

將濕的顏料畫在一個看起來已乾但實際還未乾燥的部份旁邊，這新畫上的水彩會自然地往這個半乾的部份滲開，通常會造成不可預期的效果，稱之為破色(backrun)。如要避免此情形產生，要先確定不想被滲色的部份一定要完全乾了，才能在它的旁邊上新的水彩。然而，破色有時候會產生有趣的效果來強化作品，所以有些畫家故意在畫面上製造這類的效果。

 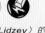

在約翰‧黎德瑞（John Lidzey）的作品中，牆上與窗戶的破色產生吸引人的效果。

水彩技法

水彩紙

　　到一個專業的美術社選購紙張，會發現有種類多到足以令人混淆的手工製水彩紙。但是大部分的畫家還是使用一般美術社都可買到的機器製水彩紙，此單元將指導如何做初步的水彩紙選擇，如果喜歡的話，在往後的創作中也可以試著使用更特別的紙，另外也將教導如何繃緊畫紙與處理有關畫紙所衍生的常見問題，如皺折等。

畫紙綜覽

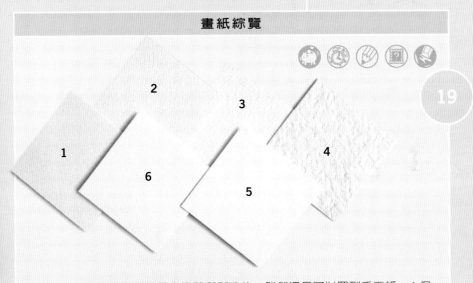

　　大部分的水彩紙都是由機器所製造的，雖然還是可以買到手工紙，4.但這些手工紙的紙面比較粗糙，價格比較昂貴，而且不容易在一般美術社或書店買到。機器製造的紙有多種不同的表面，可以分為三大類： 6.平整光滑的紙面（也稱為熱壓紙，簡稱HP）， 1 & 5中等粗細的紙面（有時稱為冷壓紙，簡稱CP，通常沒有特別指定名稱）， 2 & 3較粗的紙面（也經冷壓處理過，但有較明顯的紋路），雖然有些畫家會選擇光滑平整或紋路較粗的畫紙來製造特殊的效果，但大多數還是喜歡用中等粗細的畫紙，因為這種紙有足夠的紋路來吸附顏料，但又不會影響到畫面顏色的堆疊與細節的描繪。

水彩編

磅數重的水彩紙

　　想在水彩紙上實驗一些肌理或效果，就要用品質較好、磅數較重的水彩紙或水彩紙板，這些底材擁有較好的耐受性。另外磅數重的水彩紙或紙板不需要再經拉平處理，就算浸多一點水也不會解體，這種特殊的性質有助於保持水彩顏料的透明度。此外，還可以使用海綿上色或吸除多餘的色彩。

繃平紙張

　　較薄的水彩紙在作畫前要先繃平，以免遇水起皺。在繃平紙張時，如果用海綿將紙弄濕可能會破壞紙的表面，因此必須避免接觸要用來作畫的那一面。操作時可先把紙巾鋪平在畫板上，然後將要書上水彩的紙面朝下蓋在紙巾之上，再用海綿在紙的背面拍水，水分就會滲入紙張，而多餘的水分會被下方的紙巾吸收，最後將紙翻面、移除紙巾，使用紙膠將水彩紙固定好，如此就不會影響畫書表面，也不至於因此而沾上灰塵或污點，並且避免草稿遭到破壞。

將紙的正面朝下覆蓋在紙巾之上。

輕輕地以海綿拍溼紙的背面。

將紙翻轉後，用紙膠固定在板子上。

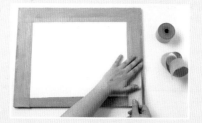

水彩技法

去除折痕

　　若不小心在拉平紙張或畫圖時折到畫紙，可用低溫的熨斗在噴溼的紙背上將其燙平，記得燙平時下面要鋪一張乾淨的紙以保護畫面。

22

起皺的紙

　　當畫紙因為起皺而產生不平整時，除非已經在畫面上堆疊了厚厚的水彩，否則可以在作品完成後將其拉平，但是必須謹慎地保護畫面。操作時應先等畫紙全部乾燥，再將它放在二張吸水紙的中間，然後用重物壓在上面。

23

水彩紙

畫筆和筆觸

　　大部分人都知道最好用來畫水彩畫的筆是貂毛筆，但是它們非常昂貴；但仍有許多其它種的畫筆可供使用，例如可以用油漆刷來做大範圍的淡彩渲染。此單元將教讀者如何做聰明的選擇，並學習開發與利用各種筆觸，將他們運用在作品中。

自然灑脫的畫風

　　想要讓畫風灑脫，讓畫面看起來比較自然，可以試著把握筆的位置提高到畫筆的尾端，來迫使自己快速地上色。這將讓自己更專心作畫。

握筆時，握住畫筆的尾端，有助於形成較自由、較灑脫、較有表現性的筆觸。

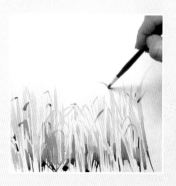

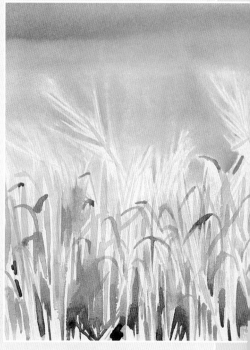

水彩技法

毛筆

　　若沒法買太多水彩筆，毛筆是種不錯的選擇，它們可以畫出各種筆觸，從寬到極細，大到圓都有，毛筆也不像貂毛水彩筆一樣貴。

試筆刷

　　畫筆的品質越好，筆觸也越好，所以要利用畫細線來檢查任何圓形筆或尖筆的筆尖。不論大小，當畫筆的品質越好時，其筆尖畫出來的線條就越細。

使用圓形尖筆畫出來的線條非常細緻。

使用圓形尖筆畫出來的線條非常細緻。

畫筆和筆觸

筆刷的品質

一支好畫筆的筆刷應有一定的彈性，可以將已浸濕且捏尖之後的筆刷輕輕地畫過大姆指來測試筆刷的彈性，此時品質好的筆刷應會回彈而不會彎曲下垂。

吸水力

想測試筆刷的吸水能力，可試著用嘴來潤濕它，但不要在沾上顏料時試，因為誤食顏料可能會中毒。

直線

雖然可以使用圓筆來畫長直線，但也可以利用長毛尖筆與斜面筆來畫，長毛尖筆（寫字用的筆Writer）的筆刷是用貂毛做的，因為它們常被用來畫船上的索具，也可以稱為索具筆（Rigger）；而斜面筆（Striper）的筆刷也是用貂毛做成，筆尖裁切成斜面形狀，這些都是傳統用來畫直線的筆，不同大小的筆刷可畫出不同寬度的線條。

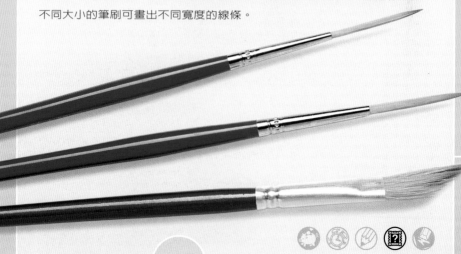

水彩技法

寬大的線條

通常由人造纖維或牛毛製成的平頭筆適用於畫出寬大的線條，短扁筆與長扁筆也可以用來畫寬線條，它們的筆刷都平切箍在扁平的金屬箍套中，短扁筆適合用來畫寬短的筆觸，而長扁筆可吸附較多的顏料，可以使用它來畫橫越紙張的線條。

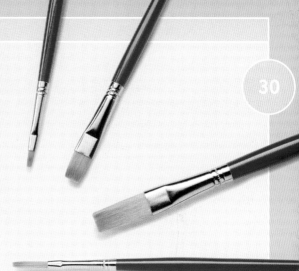

不同的筆刷

切記：筆刷越大，所吸附的顏料就越多，因此確定要選擇不同大小的筆刷來應用。

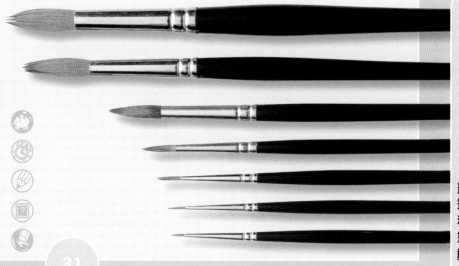

畫筆和筆觸

淡彩渲染法

　　畫水彩畫首先要熟悉的就是完美的淡彩渲染法(Wash)，但這需要花點時間來練習。本單元將示範許多方法以確保成功地做出所需之效果；在這之後，就可以練習其它進階的技法，如漸層與斑駁渲染或濕中濕技法。

沾溼畫紙

　　要讓單色的淡彩渲染達到均勻平順的效果，先以海綿或大筆刷將紙弄濕，以便讓每一筆的顏色滲入紙中。

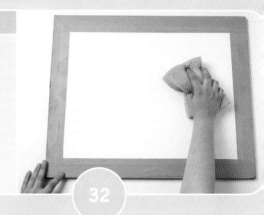

32

拓展顏色

　　在濕的紙上做渲染時，如果顏料向下呈毛狀的暈開（以細小的羽毛狀線條拓開），即將畫板往側面或斜對角傾斜，使顏色往各個方向分佈。

33

如果單色淡彩渲染無法達到均勻的色調，可能是因為上色時沒有充分浸潤筆刷。另外應避免太用力壓筆刷，或將筆刷沾上太多顏料，否則會畫出不想要的條紋；而且筆觸不要重疊，因為同一區域重複上色一定會造成條紋的產生。

35

淡彩渲染法的替代筆刷

一個沾刮鬍膏用的老舊鬃毛刷或是油漆刷都可製造出大片的渲染筆觸。

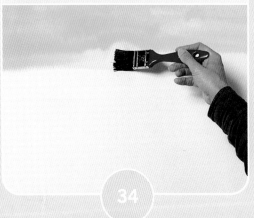

34

單色淡彩渲染

要做均勻的單色淡彩上色（使用同一種顏色做出同色調的渲染）時，必須調出比所需更多的顏料，如果準備的顏料不夠，再調出來的顏料可能因顏色不同而破壞渲染效果。

36

漸層的渲染

　　想要製造同一種顏色由濃到淡的漸層渲染時，首先要用最濃的顏色畫出第一條線，之後，每次先把畫筆放入清水中再沾顏料來畫出其他的寬線條，以等量的方式讓這個淡彩渲染逐漸變淡。

在《葛羅維爾海灣》中，羅伯‧提琳（ Grauville Ray by Robat Tilling），使用表情豐富的淡彩渲染。

37

融合色調

　　完成漸層渲染時，可以用一隻乾淨且沾水的水彩筆在畫紙上輕輕來回塗刷以便能讓色調融合，使顏色的變化更順暢。

由上而下漸深的渲染

　　如果需要由上而下逐漸變深的漸層渲染，可以將畫紙翻過來倒置，由原先畫紙的底部開始畫上最深的顏色，然後往原先畫紙的上方逐漸變淡。

38

39

水彩技法

色彩斑駁的渲染

　　想製造一個成功的色彩斑駁渲染（不同顏色互相調和的渲染），要將不同的顏色接連畫在紙上，讓它們互相滲入彼此的區域。

將黃色畫在未乾的藍色旁邊。

在兩個淡彩交界處，兩種顏色融合成第三種顏色──綠色。

40

混濁的顏色

　　如果在製作色彩斑駁的渲染時經常造成顏色混濁，可能是作畫速度太快，導致不同顏色滲入彼此區域太多。要避免此情況發生，應先畫上第一種顏色，等它快乾時，才加入第二種顏色，每次一條線只畫一筆，用這種方法來完成你整幅畫的渲染。判斷何時加入第二種顏色需要多次的練習與經驗。

《罌粟花田》，亞倫‧奧立弗(Poppy Field by Alan Oliver)，色彩鮮明且乾淨。

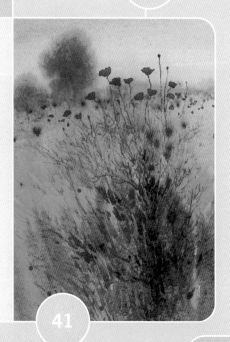

41

淡彩渲染法

如果想在畫面上加入特殊的效果，如畫淺色的雲，可以試著在半乾的水彩上滴下一些乾淨的水；若想要製造更強烈的效果，可以在未乾的渲染上滴入中國白水彩(Chinese White)或白色的廣告顏料。如果滴入一些較易流動且較深的顏色，則會滲入附近的渲染而有更生動的效果。像這種實驗性的的渲染也可以為靜物塑造出一個吸引人的背景，它可以形成雲朵、暴風雨或遠方的樹，或呈現出抽象質感。

將水滴入未乾的藍色渲染畫面。

再加上白色廣告顏料來創作出較強烈的效果。

顏色較深的液體可以塑造出生動的效果。

這些顏色相互融合成為抽象的圖案。

水彩技法

邊緣

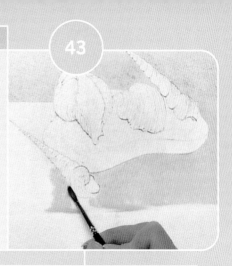

　　若是只想在畫紙上的部分面積畫上淡彩渲染，例如畫貝殼旁邊的砂，就要從貝殼的邊緣外側開始上色，而不是在快畫完全部淡彩後，才來畫邊緣的部分。沿著貝殼邊緣將淡彩暈開，以避免多餘的顏料堆積而滲入不想出現淡彩的部份。

遮蓋

　　若無法在先前塗上遮蓋液（現已移除）的部份製造出乾淨的淡彩渲染，可以嘗試用單一筆觸做出想要的顏色濃度與效果，假使在淡彩渲染上的同一個地方重疊多筆，效果就會打折。

改善覆蓋性

　　倘若製作淡彩渲染時會在水彩紙上出現白色的細點，可以在水彩中加入一滴牛膽(ox-gall)，除了可提升顏料的流動性外，也可增強覆蓋力。

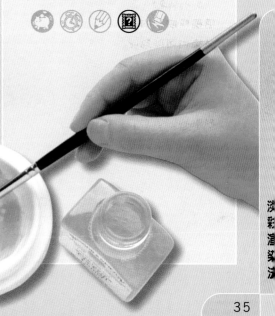

用鉛筆做淡彩渲染

使用水彩色鉛筆時，想要製造大面積的淡彩渲染可能有些困難，有一個方法，就是用美工刀削一些水彩色鉛筆的筆芯碎屑在已浸濕的畫紙上，然後用水彩筆在紙面上來回塗刷，以便讓這些碎屑溶解；另一種方式是把筆芯碎屑削入有水的小碟中，直到調出想要的濃度為止，再如同水彩一樣將它畫在水彩紙上。

用美工刀將水彩色鉛筆的筆芯碎屑刮在水彩紙上。

用水彩筆在畫紙上塗刷這些有色的碎屑，讓它們溶解。

吸附水滴

在畫淡彩渲染時發現有些水滴累積在水彩紙的底端，可以將面紙置放在淡彩渲染的結尾處，它將會吸附多餘的小水滴。

水彩技法

水分太多

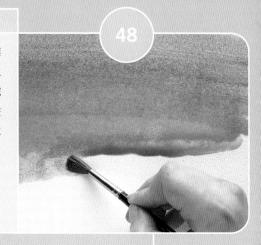

要避免在畫紙底端留下厚厚的一灘顏料，在畫渲染時，每一筆要順便把上一筆留下的多餘顏料一併畫開，每畫完一筆也要把邊緣多餘的顏料擦掉，等畫到紙的底端時，小心的用一支只沾清水的乾淨畫筆把累積下來的顏料吸除。

濕中濕技法

運用濕中濕技法(Wet into Wet)來做渲染時，若常會留下一灘灘的水，主要是因為還沒有等第一層顏料完全被吸入紙中就畫上第二層顏料，以致於畫紙無法再吸收水分。當紙吸水時就會開始失去它的光澤。畫紙一旦吸收了更多水分，沾滿顏料的筆仍可以在紙上揮灑自如，此時也會覺得比較容易掌控顏料的效果，而當紙完全失去光澤但尚未乾時，效果則更能掌握，此技法亦能運用在這些題材上：來畫出矮樹叢或遠方地平線上的樹所需的朦朧感。

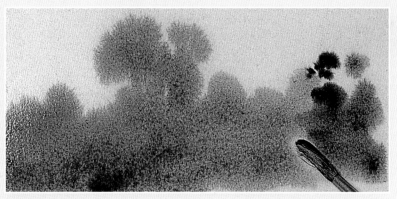

淡彩渲染法

潤飾

　　假使試著去潤飾一個半乾的淡彩渲染，可能會弄髒畫面。首先要等到畫面上的水彩全乾，然後再重新打濕想潤飾的地方，以水彩筆的筆尖去修飾它。

移除淡彩渲染

　　如果淡彩的渲染效果不佳，或形成不想要的塊狀、條狀色塊，或有破色混入其它色彩中，可以立即用水沾濕整張畫紙，將一張吸水紙覆蓋其上，將顏料吸除，可重複此步驟直到移除大部份的淡彩。倘若其中有一部分淡彩已經先乾掉，就等整張畫紙乾燥後再用水打濕，顏料就會均勻的散開。

渲染過的紙張經過清水第一次沖洗後的效果

將吸水紙壓在濕的水彩紙上，然後移開，可將水彩紙上的顏料吸除。

50

51

水彩技法

38

特殊效果

　　發掘各種媒材在繪畫中所製造出的不同效果是創作的諸多樂趣之一。幾十年來，水彩畫家們發明了許多不同的技法並完美地運用它們，畫家之間也時常交換密技。其中有些是來自作畫時所發生的「意外收穫」，例如：一次失敗的渲染所造成的汙點與回滲可能會激發出一種全新的技法。經由不斷地練習，你也能找出自己畫水彩時的竅門與技巧。但在初起步的階段，何不先從他人的經驗中獲益，試試看本單元所列出的各種迷人方法。

上透明薄彩

　　使用噴霧器能噴出微細的水霧，可在乾燥的作品上以噴霧器加上一層薄彩(Soft Glaze)，或是使之改變作品表層的顏色。為達到最好的效果，務必在畫作完全乾燥之後再進行噴霧。可以使用固定粉彩畫所用的噴嘴，也可以嘗試園藝用的噴霧器。在作畫時，若想重新將水彩紙弄濕，這種噴霧器也是十分好用的工具。使用時，噴霧器不可以太靠近畫紙，否則可能會在畫作上形成一灘一灘的水漬。

將一定份量的顏料混合並用噴霧器噴塗在作品表面。

這會形成一種不均勻的渲染效果，並增加表層的肌理。

特殊效果

墨水漬痕

可以試試水彩墨水(Watercolour Ink)來讓技巧更生動，並且以一種新奇的方式來呈現葉片、花朵或鵝卵石的質地。若從較高處滴落墨水，即會形成墨水痕跡。也可以變換不同的高度來滴落墨水，稀釋墨水，傾斜畫紙，或是輕彈墨汁做出潑墨，亦可將墨水吹成鬚狀等，這些都可創造出不同的畫面效果。有時這些即興創作也可自成一格，但有時這些效果則只是畫出了一個美麗的背景。

顏料暈開的效果

想在潮濕的畫作上製造一個特別的渲染時，可以直接在畫作的表面上噴水，這會使潮濕的顏料向噴濕區域的周圍暈開。倘若被噴的區域夠濕的話，大部分的色彩都會暈開。相對地，如果被噴水的區域較乾的話，只有少部分的色彩會暈開，而在噴濕的位置上留下一個明亮的色塊。噴濕表面後，可以用畫筆控制水分的擴散，或是微微傾斜作品讓水流動，除此之外，也可以任其自然地暈開。運用這個技巧，可以將某一顏色與背景混合，或是將背景顏色與前景混合。在有兩個以上顏色的區域使用噴霧效果，會比在單一顏色區域使用更能創造出有趣的暈開效果。

使邊緣較為柔軟

以畫雲朵為例，畫上的顏色在原來的淡彩渲染上看來太過厚重，這時可以在顏料仍然潮濕時用棉花棒在雲朵的邊緣將顏料與旁邊淡彩調合，以表現出雲朵柔軟的特性。

墨水由高處滴落形成墨漬及潑灑的效果。

在含有水分較多的墨水上使用吹畫的方法形成鬍狀效果。

試驗各種不同的即興效果。

試驗不同的肌理

以砂紙摩擦顏料。

以硬紙板拓展顏料。

　　勇於嘗試不同的筆觸來作畫。可以試著將各種日常生活中的居家用品運用到繪畫上，包括了馬鈴薯、硬紙板、碎布、刮鬍刀、砂紙、橡皮刮刀及信用卡等。在紙上以摩擦或刮塗的方式來使用。

色鉛筆技巧

可以用水彩色鉛筆創造出有趣的筆觸，將兩支不同顏色的水彩色鉛筆的顏料刮成碎屑，接著將一隻大號的圓筆弄濕，沾取顏料碎屑，直接在畫紙上作畫或是加入水彩顏料使用，如此可以形成特殊的混色效果及肌理。

潑墨小點

有別於用牙刷潑墨的標準做法，也可以用一支濕筆刷輕彈過鉛筆尖。稍微潮濕的扁平筆刷可產生細緻的效果，而越大、越濕的畫筆會造成更大、更隨機的效果。這項技法在溼的或乾的紙上皆可運用。

用大的濕筆刷在溼的畫紙上形成的效果。

斑點效果

試著刮一些水彩色鉛筆筆芯的小碎片灑在溼的作品上，這可以在作品上形成有趣的質感。這些顏料碎片灑落後會固定在作品上潮濕的區域，待顏料乾燥後再將多餘的碎片吹開。

水彩技法

吹畫的紋理

等畫紙上斑駁的淡彩渲染完全乾燥後，再以一根含有顏料的吸管向下吹出顏料，製造有趣的效果。

海綿上色法

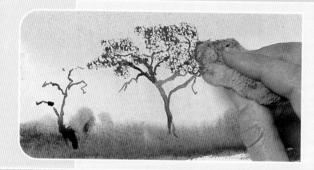

將一塊小的天然海綿在水彩顏料中略為浸濕，然後以拍打(Sponging)的方式在畫紙上作畫，可以表現出樹葉、岩石或沙地等有趣的紋理。

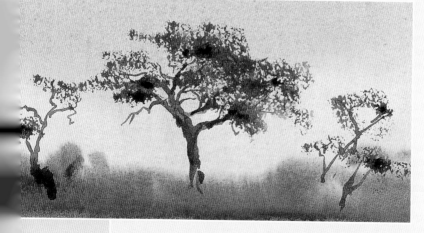

顆粒狀紋理

想要製造沙或雪花的紋理，可以試著在潮濕的畫紙上灑上粗鹽，並在畫紙乾了以後將粗鹽粒刷除，如此便會留下類似沙或雪花的印記。

《霜降》，拉維爾‧哈欽斯（*After Frost by La Vere Hutchings*），她在畫作中，以灑鹽的方法來作畫，此處只呈現該作品的局部。

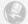

62

以滾筒上色

63

想要形成有紋理的渲染時，可將顏料擠在玻璃或塑膠板上並以極少量的水混合，再用滾筒將顏料塗在乾濕不均勻的畫紙上。在乾燥的區域滾筒會將顏料散佈成不均勻的痕跡，形成有趣的紋理。而在較濕的區域，顏料會均勻地在畫紙上延展，形成柔軟的邊緣。

增加光澤

以整支畫筆沾取阿拉伯膠與顏料混合後，會使得顏料變得有些微的光澤並且較為黏稠，上色時顏料只會乾在畫紙的表面而不會滲入畫紙內。所以用這種方法上色時，若想移除顏料就容易得多了。此外有趣的濕中濕技法、以及具有特殊質感的效果都可以由這種具稍微流動特質的顏料做成，而在顏料全乾或半乾的時候，濺灑上水或是其他顏色，效果會特別好。在深濃的色彩中加入一滴阿拉伯膠與顏料混合並不會增加顏色的彩度及亮度，但要注意的是過量的阿拉伯膠雖會使得色彩較具光澤，但時間一久則有可能造成顏料的龜裂。

64

混合媒材

在蠟筆、粉彩、油性粉彩所畫的畫作上施以水彩渲染會創造出一種令人驚奇的紋理，並有與底層的媒材結合的優點。

65

移除顏色

可以使用質地細密的紙巾將不想要的暈開痕跡、滲色或色塊吸乾移除顏色，在中等粗細的水彩紙上運用此法特別有效。這種技巧不會像擦拭法一樣留下平滑的痕跡，而是留下畫紙之粗糙表面的痕跡。

66

遮蓋液

在已乾的畫作中，倘若某一個顏色看起來過於強烈而需要將它變淡，可用遮蓋液(Masking fluid)來替代擦拭紙或是濕海綿。將遮蓋液塗在想要變淡區域的表面，等乾了之後再將之移去。

用遮蓋液來創造一種柔和、不連續的亮面。

67

特殊效果

用水沖

在畫面上以冷水或熱水沖刷會形成極為特殊的效果,這在作畫過程中的各個階段都可以使用。

先將花朵畫的較為濃烈。

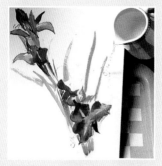

將冷水倒在畫紙上。

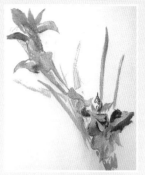

色彩暈開,線條變得較模糊。

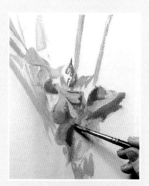

再塗上一些顏色修整。

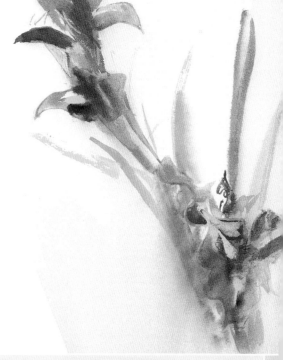

 最後的效果非常細緻且形成有趣的筆觸。

水彩技法

沖洗

　　若使用磅數較重或未經繃平的水彩紙，可以先用渲染法上色，乾燥後再沖洗來創造具有紋理的效果。先將作品微微傾斜地放置，接著用水管小心地將顏料沖洗掉。水流越強，就會洗掉越多顏料。如果塗在畫紙表面的顏色非常薄，顏料會被畫紙充分吸收，所以只會沖洗掉少許的顏料。然而在著色較厚的區域，則會洗掉較多顏料而留下有趣的紋理。記得染色用的顏料，如暗紅(Alizarin Crismon)及青綠(Viridian)，存留的色彩較多。而沉澱性的顏料，如天藍(Cerulean Blue)或那不勒斯黃(Naples Yellow)，顏料多半留在畫紙的表面，因此大部分會被沖掉。

特殊效果

高光與遮蓋技法

　　水彩顏料是透明的，因此無法像其他媒材一樣將淺色顏料覆蓋在其他顏料之上來形成高光(highlights)，所以必須先保留出高光空間，或是在預計的高光周圍上色，造成留白的效果。遮蓋液等輔助工具可以讓這個從前被認為很困難的步驟變得容易許多。即使亮面不小心被弄不見了，也有許多方法來挽救這個狀況。

加亮高光

　　在畫作乾後，可以使用筆狀的橡皮擦輕輕地磨擦亮面處來加強高光的部分，將稜角處削尖來使用，這樣可以使動作更為準確。如此會除去最上層的部分顏料，偶爾還會磨下畫紙的表層，並且能提升光線的亮度。橡皮擦本身的特性可以在處理非常細微的部分時更加得心應手。

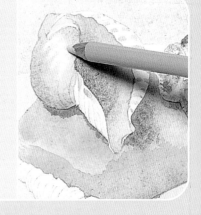

擦出高光

　　在淡彩仍濕的時候，可用一塊棉質碎布在淡彩上擦出亮面的線條。如果淡彩已經乾了，就用沾濕的面紙來進行以上的步驟。這項技巧用於表現淺色雲朵或光線時的效果極佳。

刮出高光

　　用刀片來刮出高光可以創造出很細緻的效果，切記要在畫紙完全乾了後而非只是摸起來乾而已，才能進行這個動作。

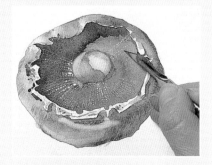

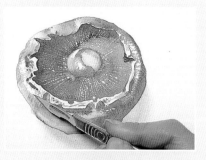

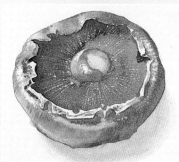

72

橡皮擦的替代品

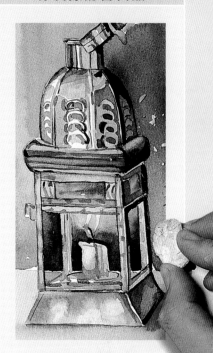

　　太用力地使用橡皮擦，可能會破壞畫紙與顏料的紋理。可用麵包屑來代替橡皮擦擦出高光。將麵包屑揉捏到變軟且形成一團為止，而後依照一般橡皮擦的使用方法來使用。注意不要太過用力，否則麵包屑可能會碎裂。

 73

刷出高光

在淡彩快乾的時候，用一支乾的畫筆來將顏料刷除。因為顏料仍會持續滲入所刷出的高光區域，必須重複這個動作數次，直到淡彩幾乎乾了為止。

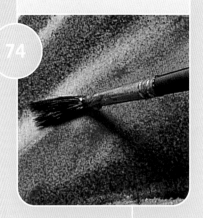

以粉彩創造高光

如果無法以一般的方法重現高光的話，可以用淺色調的軟性粉彩輕輕地畫在想要形成高光的區域，這樣一來亮面即可失而復得。

以金箔製造高光

有一種在水彩畫中極為特殊的亮面表現方法，就是在想要表現高光的區域貼上金箔，這是水彩畫家山繆・帕摩爾（Samuel Palmer）經常使用的方法。

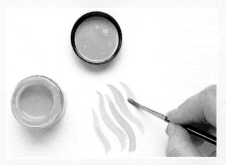

在要製作亮面的區域上膠，靜置20-25分鐘，待其變乾。

用紙巾將金箔鋪在已上膠的區域。

靜置2-4小時，而後將多餘的金箔刷除，並將金箔擦亮、磨光。

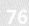

74

75

76

以紙遮蓋

要創造隨意留白的區域，可以將報紙的紙片置於畫紙上，而後再塗上淡彩。切記要在淡彩乾後才能撕除紙片，這樣可以避免顏料滲入先前的淡彩區塊，以達到乾淨、分明的效果。

將淡彩塗在隨意排列的紙片上。

將紙片撕除，留下白色的圖形。

再加以修飾後，完成作品。

以遮蓋液創造高光

如果想表現一系列的小亮面，用預先留白的方式可能難以達成。這時可用遮蓋液畫出你想要的形狀來形成亮面，然後再上淡彩，這樣會比預先留白更簡單也更有效率。

《罌粟花田》，多琳·巴特雷特
（*Poppy Field by Doreen Bartlett*）

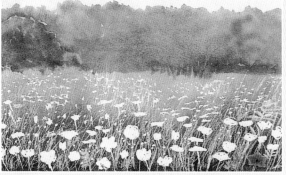

高光與遮蓋技法

去除遮蓋液

如果覺得很難將遮蓋液去除乾淨的話，可能是把它留在畫紙上的時間過久。一但遮蓋液乾了，越快將它去除越好，當時的溫度與溼度都會影響遮蓋液變乾的時間。此外，可以把用過的遮蓋液保存下來揉成小球狀當成橡皮擦使用，想將遮蓋液除去的時候，把這個遮蓋液所揉成的小球滾過要去除的遮蓋液上，注意要從邊緣的部分先開始。用滾動的方式會減低撕破畫紙的可能性。

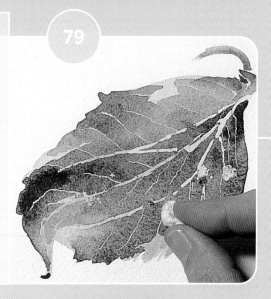

遮蓋液的替代品

白膠是良好的遮蓋液替代品，可以將白膠混合等量的水以及少許不會將畫紙染色的顏料，這樣就可以看見在何處塗了白膠。把不會形成上色效果的顏料加在遮蓋液中，也會具有同樣的功效。

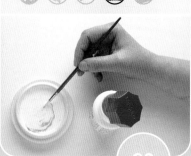

保護畫筆

為了避免在塗遮蓋液的時候損壞畫筆，動作必須十分迅速，並且在工作完成後儘快地清洗你的畫筆。將畫筆浸入遮蓋液前，可以在刷毛上塗些肥皂泡沫來保護畫筆。肥皂並不會影響遮蓋液的附著力，但在結束工作後，這個步驟會使得畫筆清洗起來較為容易。

畫筆的替代品

可以試著用鋼筆來代替畫筆塗遮蓋液，這樣可以形成很細微的線條，如果用棉花棒則可以形成較大的區域。

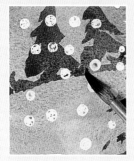

以棉花棒將遮蓋液塗在畫紙上後，再畫上淡彩。

棉花棒所形成的線條會較畫筆所形成的細。

以鋼筆將遮蓋液塗在畫紙上後，再畫上淡彩。

這會形成非常均勻、規則的留白形狀。

以蠟創造亮面

由家用的蠟燭滴下的蠟來代替遮蓋液也可以形成阻擋顏料的效果，然而蠟也比遮蓋液更難去除，所以常用的做法是將蠟留在畫紙上不予去除而讓它形成一種有趣的紋理。

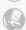

上色前先用的蠟燭滴下的蠟來代替遮蓋液。

高光與遮蓋技法

擦拭與修改畫面

　　畫水彩畫是一件很傷腦筋的事，因為可能時常會畫錯。其實若畫面的淡彩斑駁不均，或是不小心在應該留白的區域潑灑上顏料時，大可不必將畫紙丟掉從頭開始。這裡提供了許多修正的方法，還有，如果對完成的作品感到不滿意，何不在畫作塗上色鉛筆或粉彩來改變它呢？

刷開

　　如果某一筆的邊緣部份顯得太生硬或太柔和，而非理想的平順質感，則可把筆尖浸濕，輕輕地將邊緣部份刷均勻。

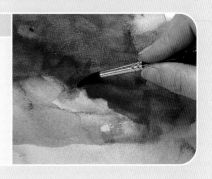

84

去除顏料

　　一旦水彩乾了，想移除是十分困難的，但仍有可行得方法。水彩乾了以後，可以將它重新弄濕，再去除顏料。在進行這個步驟時，海綿比畫筆更好用，但一定要記住：大部分的顏料不可能完全去除乾淨，因為有部分的顏料已經滲入畫紙的纖維中。在這步驟之後，必須等畫紙完全乾透才能再繼續作畫。

85

掩飾污跡

　　在洗去錯誤的色調或顏料之後，可能會留下淡淡的痕跡。可在污跡上塗上薄薄的一層白色或其他適合顏色之壓克力顏料，並用棉花棒將邊緣處混合均勻。壓克力顏料乾了以後，就可以在上面塗上透明水彩。

在錯誤的區域塗上白色壓克力顏料。

用棉花棒將邊緣處混合均勻。

再重新塗上水彩。

86

壓克力封閉劑

　　假如水彩紙吸水力太好，或是因為過度摩擦而變得粗糙的話，可以在畫紙上塗一層淡淡的白色或其他顏色的壓克力顏料，這會在畫紙表面形成封閉的效果。當使用壓克力顏料打底或是修改畫面的時候，薄薄地塗上一層就好，否則重疊上去的水彩可能無法附著。

87

粉彩補救法

　　將色鉛筆或粉彩畫在失敗或不要的水彩畫上，可以使不同種類的顏料相互融合，並且同時創造出極吸引人的效果。

《魚河谷》，海瑟‧索恩（Fish River Canyon by Hazel Soan），在這幅作品中，色鉛筆形成了特殊的筆觸。

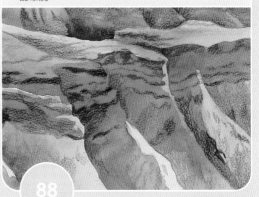

88

不透明效果

　　水彩通常被認為是一種透明的媒材，其實並非如此。過去有些偉大的水彩畫家就曾在顏料中混入不透明的白色顏料使用，許多當代的畫家也採用這種做法。如果想增加顏料的黏度，可以在顏料中加一點東西，諸如肥皂或是含有澱粉的水，而且還不必特意去美術用品店買。

將底紙染色

　　可以試著用稀釋過的咖啡來染水彩紙，早期的水彩畫家經常用這個方法，而在現代，這仍是一個打出淡暖色系底子的好方法。而中國的畫家常使用茶葉製作具有同樣效果的底子，也可使用泡過的茶包來打底。

作畫步驟

　　不一定要依照傳統的方法由淺至深來畫水彩，英國水彩畫家透納（Turner）很明顯地不按照一般的做法作畫。在染成藍色的畫紙上作畫時，他的第一個步驟是塗上不透明水彩，而後與油畫的步驟相同由深到淺的來進行上色，完全顛覆了傳統的水彩畫做法。

用稀釋過的白色顏料來修飾較深的色彩。

水彩技法

不透明媒材

如果想讓筆觸較不透明，可以仿效透納的做法，用米湯與顏料混合。也可以試試看肥皂，它可以讓顏料變稠，效果極好，但如果上色時使用較硬筆刷的畫筆，則會容易出現小泡泡。

不透明顏料

將廣告顏料混合中國白(Chinese White)或白色的廣告顏料就可以製造出較多不透明的淺色色彩。也可以試試用未稀釋過的水彩，例如土黃(Yellow Ochre)，畫在有色的安格雨粉彩紙（Ingres paper）或坎森水彩紙（Canson paper）上。

加廣告顏料。　　未稀釋。　　加水。

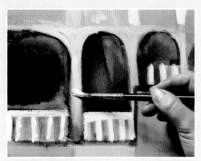

現在使用較稠的白色顏料。

將白色顏料與其他顏色混合，創造出乳狀的效果。

不
透
明
效
果

57

輕裝行簡

在一個不熟悉的地點作畫，經常會發生一些問題，因為有可能會需要某個不曾預期的顏色。一定要抗拒想購買另一整盒新顏料的念頭，其實盡可能攜帶越少顏料越好，並且正可趁這個機會好好磨練自己的調色技巧。有些最偉大的水彩畫家在作畫時也只不過用五到六種顏色而已。

事先的準備工作

如果喜歡在染有顏色的紙上作畫，可以事先準備好，這樣一抵達選定的地點時，就可以立即開始作畫。甚至可以準備許多張已經染好顏色的畫紙，不但方便，也能節省時間。

93

有限的顏色組合

如果用的是管裝顏料，又不確定需要的是哪一種，可以在三原色──紅、黃、藍中各挑兩種攜帶。這幾種顏色有助於練習調色技巧，並且也可統一畫面色調。行前應該在家中事先練習調色。

94

色調變化

在戶外作畫時，可能無法攜帶太多顏料。但如果試驗過，就會發現僅以一種顏色，就能創造出無數的色調變化，例如生赭色(Raw Umber)，它可以表現出由深棕(Dark Brown)到磚棕(Brick Bown)到土黃(Yellow Ocher)或奶油色(Cream)間的每一種顏色，差別只在於水分添加的多寡。

95

簡易顏色盤

從一組水彩色鉛筆中選出數種需要的顏色，在素描簿的最後一頁上用力塗畫成五公分（兩吋）見方的方塊。戶外寫生時只需攜帶這本素描簿、畫筆和水。作畫時就畫在素描簿前面的其他頁數上，只要將畫筆沾水輕觸素描簿上的顏色方塊即可有水彩的顏色，也可以將不同的顏色調和。

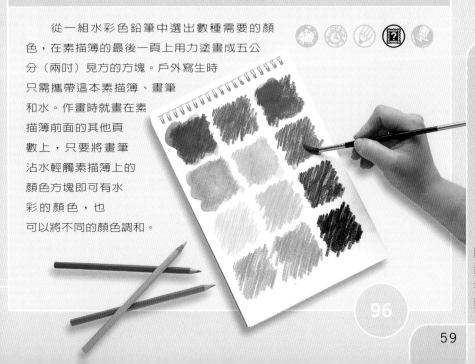

96

水的替代品

假如水用完了，或是想在調色盤上調色卻發現水不夠用時，少許的唾液亦是很適合的替代品。

指甲技巧

在戶外作畫而沒有成套的工具在身邊時，可以用指甲代替工具刮除已乾的顏料來製造亮面。

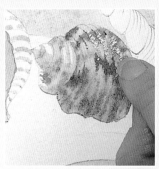

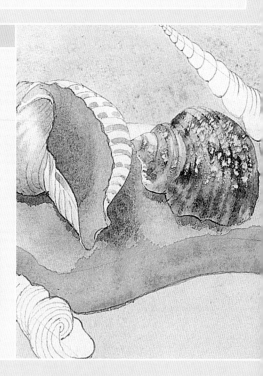

橡皮擦的替代品

如果忘了帶橡皮擦，野餐後吃剩的法國麵包是很好的橡皮擦替代品。

水彩技法

風景畫

畫風景畫的時候，記住不要犯了常見的錯誤，就是陷入描繪細節的泥淖。繪畫是畫出人對自我的詮釋，而非原封不動地複製景色。

構圖重點

在畫風景畫的時候，很容易因為過分地關注於細節部分而未將整幅作品視為一個整體，這樣會使作品變得過於擁擠，並且與對景緻的最終印象無法協調。要創造一幅具有說服力的風景畫，必須專注於少數較有趣、較有特色的部分來盡情發揮你的創造力。可用以下方式來練習：半閉著眼睛使眼前的景象模糊，並用心去看，將之簡化成基礎的色塊與形狀。讓自己解除細節的束縛，將會發現比較容易專注於這些重點，這也會使畫作較為成功。

顏色統一

先畫天空以便讓地面的色調能與其上的空氣相配合。為了要讓風景畫顏色協調一致，可以將天空的顏色重複用於畫作的下方，例如將藍色與綠色混合使用。為了創造景深，可以在中景的部分使用較為冷色系的顏色，而在前景的部分使用較為暖色系的顏色。

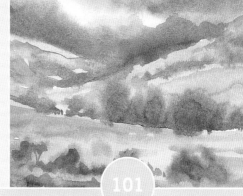

雲朵

為了要正確地判斷白雲的顏色，可以持一張白紙襯著天空，將白雲色調的變化紀錄下來。可能會很驚訝地發現，其實只有很少數的雲真的是白色。當太陽從雲的後方照耀、穿透雲朵時，雲的輪廓會清楚地呈現。如果陽光沒有直接穿透雲層的話，雲的輪廓就會較為模糊。

逼真的倒影

可以將畫作倒置來試驗畫的倒影逼不逼真，看看映像是否能讓人信服，以及看起來是否與實景能夠配合。

水底下的景物

當畫局部沒入水中的景物時，要儘可能讓水面上物體的吃水線看起來更清晰，這樣才能確保水看來有深度的感覺。為了畫出細緻的邊緣線，可以將適當顏色的水彩色鉛筆之筆尖削尖，輕輕地畫出線條。

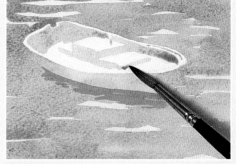

畫出景物。

102

103

104

倒影的顏色

　　水中倒影的顏色應該與被反映的景物之顏色相對應，並且還須與會影響水面的主要顏色相調合，通常是天空的顏色。為了達到均衡的效果，可以在倒影的部分以畫天空的同樣顏色塗上一層淡彩。

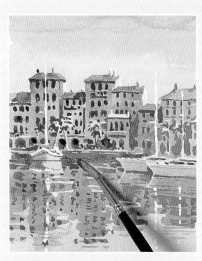

用與天空同樣的顏色在倒影塗上一層淡彩。

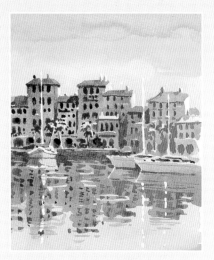

倒影的顏色會比實景稍稍濃艷一點。

標出船的吃水線。

吃水線有助於創造出深度感。

樹與葉

　　畫樹或葉子常會失敗的主要原因在於缺乏觀察，應該找出葉子、樹幹及樹枝真正的顏色，而非全用綠色與棕色來畫這些東西。此外，要記得質感也是很重要的。

葉子

　　要以水彩來重現葉子的質地可能有些困難。若想要表現出逼真的質感(Texture)，用蠟筆或油性粉彩來畫在已乾的水彩畫上是很好的方法。

一般的家用油漆刷很適合用來畫大面積的顏色。

顏料乾了後再加上蠟筆或油性粉彩。

混合媒材可以創造出很有趣的效果。

鮮花

　　為了表現花的鮮嫩特性，先輕輕地畫出整朵花的型態，而後將水滴在花的中央，以濕中濕技法修飾。待紙乾了以後再進行細部的加強，用畫筆或水彩色鉛筆都可以。照以上的方法，所畫的花會呈現出自然與精巧設計的生動組合。

輕輕地概略畫出花的整體。

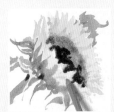

中央部份以濕中濕的技法處理，而後再以水彩色鉛筆(Watercolor pencil)修飾細部。

水彩技法

葉子的圖案

用海綿將暗色輕拍在亮色之上，創造出深度感。

要畫出葉子的圖案，可以試著將海綿沾顏料來上色。先用亮色輕輕拍塗，例如黃色；接著再用較暗色調的色彩施於其上，如綠色或橙色，以呈現陰影部分。

柔軟的效果與較清晰的細部修飾形成對比。

葉脈

在花瓣及葉片塗上第一層淡彩後，可在葉脈的部份塗上遮蓋液，然後調整葉片的色調變化，完成後再將遮蓋液移除，細緻的脈絡紋路會使葉子及花瓣更具真實感。

淡彩乾了後，塗上遮蓋液。

再施上更多的淡彩來調整色調與顏色，而後移除遮蓋液。

建築物

水彩很適合用來畫建築物，將各種淡彩與細緻的筆法組合來作畫就可以準確及敏銳地描繪出建築物的特徵。

磚造建築

在畫磚牆的時候必須記得，從遠處看，並不是每一塊磚的輪廓細部都會很清楚，且觀看者也不會看得到整面牆的磚，所以只需畫上些許的磚塊就夠了。開始時先薄薄塗上一層黃赭色(Raw Siennr)的淡彩來作為底色，乾了之後再用六號扁筆畫上磚塊，並在磚塊與磚塊之間留下縫隙來描繪水泥的部分。磚塊的顏色並非一致，所以在作畫前可以調好三到四種顏色以供選擇。當磚塊上的第一層淡彩乾了以後，再上一層淡淡的派尼灰（Payne's Grey）使其色調一致。最後，在表面潑灑上派尼灰與生赭色(Raws umber)混合的顏料來讓質感的效果更明顯。

用扁筆來畫磚塊，要預留水泥空隙的位置。

階梯的陰影

畫階梯的時候，在階梯面的邊緣下方用顏料畫上一道細線，而後用一支濕筆向下畫開顏料來形成陰影，如果顏料暈開到不需要有陰影的地方，要將這部分擦掉。另一種方式是可以試著將階梯面的邊緣下方先用清水弄濕，在仍濕的時候，於階梯面的邊緣正下方處畫一條線讓它自行暈開。記得整個階梯的垂直面都要用水沾濕，但不要濕到顏料會往下流的程度。

岱赭(Burnt Sienna)擁有豐富、鮮明的紅色調，這樣的色調用來畫磚造建築物十分恰當，並能增添溫暖的感覺。

112

為了避免畫窗框時畫得不夠直，可使用以下的技法：將尺調整到正確的角度、直立於畫紙上，小心地沿著尺滑動畫筆，並將畫筆的金屬箍套緊貼著尺來畫。

113

用三到四種色調來增加質感。

輕輕潑灑上派尼灰能夠增進質感。

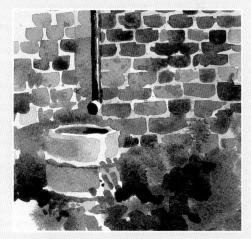

不平順的筆法創造出逼真的印象。

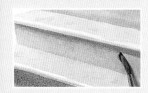

在階梯邊緣下方畫一道細線。

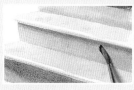

用濕筆使邊緣不要太明顯。

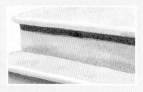

另一種方式是在階梯邊緣的下方畫一道線。

建築物

描繪人物

雖然說在繪畫技巧還不夠純熟以前，最好別輕易嘗試肖像畫，但在風景畫中畫人物並不比畫樹或是岩石更難，而且畫上人物也能添增特色。

皮膚色調

如果覺得逼真的膚色很難表現的話，你可以試試較平滑的紙（熱壓紙）來代替標準的冷壓紙。因為它的表面較硬、較平，不會太快吸收水彩顏料，使得顏料較易推開，並創造出柔和的效果。如果決定用這種紙材來試驗的話，必須學會控制較多的破色（backruns）及顏料的堆積，雖然這種紙較難控制，但效果卻很棒、很自然。

風景畫中的人物

處理風景畫中的人物時，最好畫兩筆就完成，較淺的一筆畫出膚色，待乾後再畫上頭髮或頭飾及衣物。筆觸的整體形狀是很重要的：必須簡單而直接。

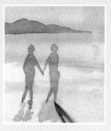 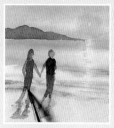

在已乾的淡彩渲染上用較淺色的筆觸畫出人體的形狀。

再畫上較深的顏色來加上頭髮及衣物。

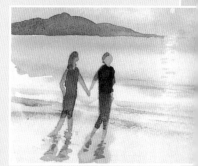

人物的點綴適當地融入了週遭的景色。

 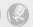

水彩技法

漸層色調

可以用很稀、很淺的淡彩逐步畫出皮膚色調，待淡彩乾後再塗上另一層，反覆進行，創造出細微的色調變化。越少來回重覆，肖像畫就更逼真。

《海灘上的一天》（局部），拉維爾‧哈欽斯(A Day at the Beach by La Vere Hutchings)，是漸層色調的絕佳範例。

116

肌膚的亮面

在畫較淺的膚色時，可以用未上色的畫紙來表現最亮的膚色。

《臉的透視》（局部），保羅‧巴特雷特（Face Looking Through by Paul Bartlett），畫面用濕中濕技法很快地處理顏色。

117

描繪人物

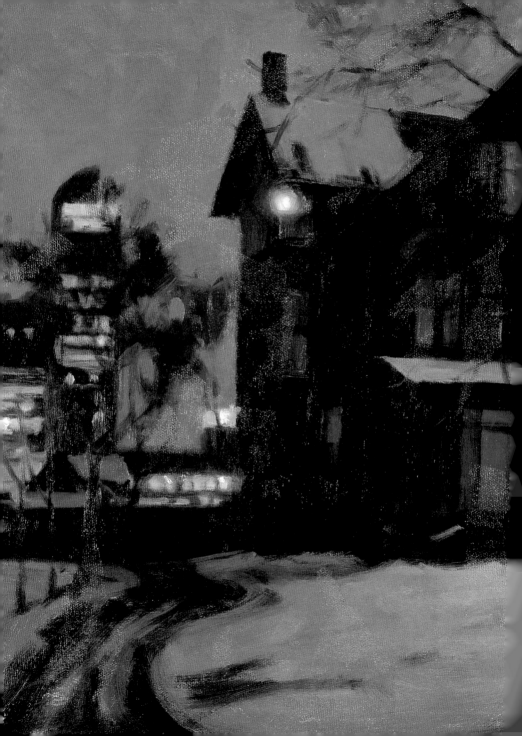

2

油畫技法

　　油畫的技法琳瑯滿目，幾乎和繪製油畫的畫家一樣多，然而，作畫的過程中其實少有令人疑惑的規則。本章節包括如何選擇顏料、材料與用具、畫筆與筆觸、色彩理論與調色的方法、上色方式、修畫、特殊效果、戶外寫生與處理較難的題材。這都可以幫助讀者避開陷阱，在創作過程中獲得極大的樂趣。

《丹佛的雪景》（局部），道格‧陶森
（Denver Snow by Doug Dawson）

油畫介紹

　　琳瑯滿目的油畫技法幾乎和繪製油畫的畫家一樣多，但事實上作畫的過程很少有什麼規則會令人產生疑惑。本章節將解答有關油畫材料與技法的問題，釐清一些容易令人混淆的觀念，並建議嘗試新的技法。許多初學者都以為油畫顏料比其它媒材如水彩或壓克力顏料難用，但只要具備一些知識，即可達到比想像中更好的效果。首先在顏料與用具的單元中，列舉了如何選擇顏料與裝備，資源的再利用與回收再生，以及如何選用替代品。另會告訴讀者不同油畫顏料的調色方法與其色彩效果，並介紹許多技法以供創作之用。

　　油畫顏料可以直接畫在濕的畫面上，或是用來覆蓋於已乾的顏料上。如果運用不同的技法，則可製造出透明的質感或厚重、不透明的效果。可以使用油畫筆或畫刀來上色，也可將不要的顏料擦掉、刮除或覆蓋一層新的色彩。油畫作畫的過程是可以中斷的，可在創作的過程中暫停休息幾個星期，甚至是數個月後再重新作畫。

　　油畫的最大優點是可以不斷地修飾畫面直到滿意為止。有許多方法可以移除畫面中的顏料，就看還剩下多少顏料來繼續創作。攜帶油畫顏料外出寫生是件累贅的事，但只要謹慎地選擇用具與材料，就可減輕負擔。戶外寫生單元中也提供許多不同的策略來協助克服寫生時所會遇到的問題─如經常變換的景物與時間的限制等。此外，寫生後攜帶未乾的油畫回家也是一件麻煩的問題，本書也將教導如何處理這一類的問題。

　　當在油畫顏料中加入媒介劑或混入其它物質來改變其性質，或配合其它媒材一起使用時，可以製造出生動、特殊的效果。此外，把油畫顏料畫在玻璃上，再轉印到紙上就形成了單幅版畫。簡而言之，油畫是所有繪畫媒材中，功能最多樣化的材料之一，本章節將可幫讀者避開陷阱，從油畫創作中得到最大的樂趣。

油畫材料

開始使用一種新的媒材時，可能對於要如何選擇合適的材料感到迷惑。知道如何再利用洗筆用的末精煉松節油（White Spirit）與節省顏料嗎？或是怎樣使用一片玻璃來充當調色盤嗎？本單元將提供有關油畫顏料的種類與媒介劑在使用上的實際建議。

油畫顏料的性質

118

大部分的製造商都會製造二種油畫顏料－專業畫家用與學生用，以供選擇。專業畫家等級（專家級）的顏料比較貴，但其中色料含量較高；而學生級的顏料中則含有較多的填充劑。然而由於專家級的顏料中含色料的比例較高，調色時可以調出更多的色調，因此反而比較節省顏料。

管裝與罐裝顏料

若油畫顏料的用量很大或是正準備繪製一大幅畫，建議可買大管裝或罐裝的顏料比較方便，特別是白色的顏料，在價格上也會較小管裝的便宜。

119

油畫顏料的耐光性

顏料有不同的耐光性（Lightfastness）－接觸陽光後不易褪色的能力。製造商會對所生產的顏料標明耐光性。耐光性的等級有異，通常從最好到最差的都有。耐光性較好的顏料可以保持較長久的時間，至於耐光性較差的顏料應避免使用，因為它會隨時間而褪色。

顏料色素與安全性

長期的接觸或誤食某些顏料中的色素可能會中毒，建議盡量避免將整隻手沾滿顏料，因為顏料可能會滲入皮膚中。使用外科手套是一個方法，也可以用護手膠，護手膠可以防止色素滲入皮下，用溫水與香皂洗手即可去除沾在手上的顏料，手未洗乾淨前應避免吃喝東西或抽煙。

使用油畫顏料色彩表

每種顏料的透光度與耐光性不同，可用各製造商提供的色彩表來取得資訊。色彩表中會標示每一種顏色所使用的色素，並標明其他色彩屬名參數 (Color Index Generic Name，專業畫家級顏料的國際參數)，並註明其透明度與耐光性。

油畫材料

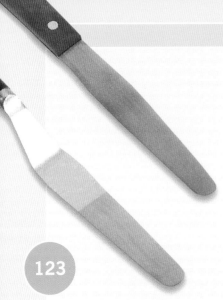

油畫刀

如使用油畫刀(Palette knife)來上色、調色或刮掉顏色,會發現彎的油畫刀比直的油畫刀好用,因為它可以讓手與畫布或畫板有一段距離,如此可避免沾上未乾的顏料。

用直的油畫刀來刮掉顏料

123

用彎的油畫刀來調色

調配媒介劑

讀者可以輕易並快速地製作出油畫顏料的媒介劑(用來增加顏料的流動性)。通常媒介劑(Mediums)的處方會註明各種原料的用量比例,調配時最好拿一個有氣密蓋的透明容器或瓶子,依序倒入正確比例的原料,每一種原料倒入瓶中後,就在瓶外註明其高度位置,以後如要用相同的媒介劑時,只要依序加入同樣比例的原料,就能迅速地製作出所需的媒介劑。

用一有氣密蓋的瓶子來調配原料

124

油畫技法

調色盤的替代品

有許多大又便宜的木板可以用來替代專業的木質調色盤 (Wooden Artist's Plettes)。將一片玻璃置於白色、自然色或中間色調的紙上就可用來做調色盤，而玻璃周圍要貼上膠帶以免割傷手。也可以用木材行或手工材料店裡賣的美耐板來當調色盤。

125

洗筆用的未精煉松節油

126

洗筆用的未精煉松節油 (White Spirit)，不要倒掉。可將大寶特瓶剪開或使用較大的玻璃罐，裝入用過的未精煉松節油，讓其中的顏料或懸浮粒沉澱，待上方的油清澈後，就可以倒入另一乾淨的容器中保存，雖然有可能染上其它顏色，但是這些未精煉松節油仍可使用。

油畫材料

基底材

可以將油畫顏料畫在不同的底材(Supports)上：如畫紙、畫布、合板或強化纖維板。也可試著使用特殊質感的底材來作畫，如在畫板上塗PVA膠與覆蓋棉質細紗布。應多試用各種不同的底材來找出哪一種最適合用來創作。

經濟畫板

127

如喜歡在畫板上作畫，比較省錢的方式是到有提供切割服務的DIY店購買大尺寸的板子，例如大型的2.75 x 3.65公尺（9 x 12英尺）的纖維板就可切割成各種大小。

準備畫板

要在馬斯奈纖維板（Masonite）上打底之前，請先用含酒精的溶劑擦拭表面來去除油脂，以便讓打底劑較易附著。當酒精溶劑乾了後，塗上二至三層壓克力打底劑（Acrylic Primer）。如果想製造一些肌理，在打最後一層底時，混合一些壓克力媒介劑。如使用的是油性打底劑，一定要先在板子上塗上一層膠（稀釋過的兔皮膠）。

128

不同的質感

想要製造有趣的畫面質感時，可在畫板上塗一層PVA膠，然後覆蓋上棉質細紗布。先用畫刀或刮板將畫板隨意地塗上PVA膠，再取一塊大於畫板5公分（2英吋）見方的棉布，將其覆蓋並壓在有PVA膠的畫板上，四周多出來的布要折到畫板後面黏貼固定，之後再將PVA膠不均勻地塗在棉布上，產生厚薄不勻的效果。等膠乾了後，再於上面打底，也可以用布沾顏料塗擦上色。這樣可以形成各種不同質感的畫面，有些平滑，有些又可見布紋。

覆蓋棉質細紗布前，先將畫板塗上厚薄不勻的PVA膠，最後可以產生各種不同質感的畫面。

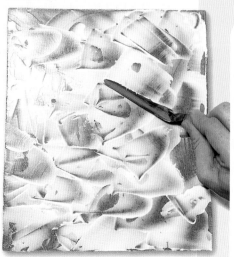

129

基底材

畫布

如喜歡在畫布(Canvas)上創作，但又想實驗不同的質感，應該考慮自行框架和準備畫布。畫布的主要材質是棉布，它有各種不同的厚度，還有價格較高的油畫專用的亞麻布（Linen）。另有一些比較厚重的粗織棉布，表面紋路明顯而且織的比較鬆散，而一般亞麻布（Flax）或粗麻布（Hessian）也可以用來當做畫布，它們布面較粗，可以提供有興趣做繪畫實驗的人使用。

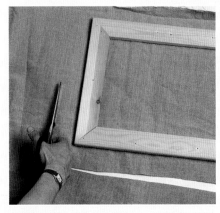

先組好框架，依大小裁好畫布，在畫框的四邊中間先釘上圖釘或釘書針。

打底

油性打底劑(Oil Primers)或是壓克力打底劑都可用來提供油畫的底材打底(Priming)，如果使用油性打底劑，畫布要先上膠（塗上一層稀釋的兔皮膠）；反之，若使用壓克力打底劑，畫布就不需上膠。壓克力打底劑比油性打底劑容易乾，然而上過膠的畫布等膠乾了後會像鼓皮一樣繃得比較緊，比較容易作畫。

壓克力打底劑。

油性打底劑，使用前畫布要先上膠。

油畫技法

從中間到角落，每邊輪流上釘。

每一邊都釘好後，再將角落的布折好。

在紙上畫油畫

油畫也可以畫在紙上，但紙要先打底。因為紙會吸收油畫顏料中的油，造成上色的困難，而紙也會因油漬而破損，所以要先用壓克力打底劑打底。如果只用小張的卡片或畫紙來做油畫速寫，可以使用管裝的壓克力顏料加水稀釋來打底，它乾的速度很快，可以立刻在上面作畫。

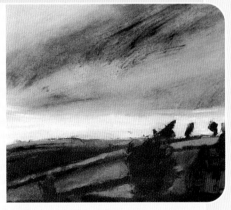

《威爾斯山丘一隅》（局部），珍‧史妥特（One Welsh Hillside by Jane Strother）這是畫在紙上的油畫。顏料已經過稀釋過，因此紙張光滑的白色表面賦予了色彩極佳的亮度。

基底材

畫框上的楔子

為了避免傷到已經處理好的畫布，當要將楔子(Wedges)釘進角落的畫布與畫框之間時，請先在兩者之間塞入一塊卡紙板，可避免鐵鎚敲擊時直接敲到畫布，進而造成底層或膠層的龜裂。此外，箝入楔子時要一個角落、一個角落慢慢來，務求畫布的平整。

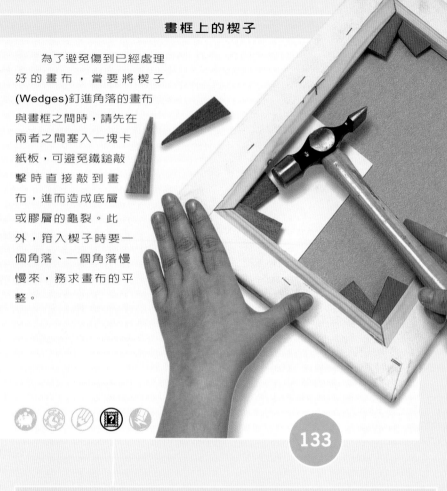

133

畫布上的皺折線

用力在畫布上刮或擦時，可能會使畫布邊緣產生皺折。如果有用力壓畫布的習慣，可在畫布與畫框間墊一層薄薄的塑膠泡泡包裝紙，可避免皺折產生。

134

畫布上的凹痕

想要去除畫布上的凹痕，可以拿一塊擰得很乾的溼布或是海綿，在畫布凹痕處的背面輕輕地擦拭，等到乾了以後，凹痕就會消失。

135

使用舊的基底材

用過的畫布或畫板，最好不要再重複使用，除非上面的顏料未乾；還可以刮除。否則新的顏料可能無法完全附著於原有底材上，而且原有底材上的肌理也會影響新作品的質感。如要再利用原有底材，記得將上面的顏料儘可能刮除或清洗掉，等底材乾了後，再重新用油性打底劑打底。

136

捲畫布

除非不得已，否則最好不要將畫布捲起來，因為捲起來的過程可能會使膠層與顏料層產生裂痕。如果畫布必須從畫框上拆下捲起來運送或儲藏，請將它捲在一個紙捲筒上，並盡量選口徑大一點的捲筒，捲的時候將油畫的畫面朝外，這樣一旦有裂痕產生，攤開畫後，裂痕可以自動癒合。

137

畫筆與筆觸

若想讓畫面達到良好的效果，必須要熟悉不同種類的畫筆 (Brushes)及它們可畫出的筆跡或筆觸(Brushmarks)。本單元中包含了畫筆的選擇與照顧，並教導如何畫出平整光滑與漸層的畫面效果，此外也將指導讀者實驗新的方式，以及運用畫筆來製作出不同的繪畫效果。

畫筆形狀

必須依照上色的方式來選擇所需要的畫筆。平頭筆最適合用來做大範圍的塗色，小型的平頭筆則適合用來拉長線條，可將顏料從畫面的一端拉到另一端，榛形筆可畫由粗變細的筆觸，而尖頭圓筆適合用來畫細節。

尖頭圓筆：用來畫小區域和細節。

長的平頭筆(Flats)與中的榛形畫筆(Filberts)：用於大範圍的塗色。

油畫技法

硬筆與軟筆

最好以鬃毛筆刷來做大範圍畫面的上色或是厚塗顏料。相反地，若是要畫出平整光滑的表面、細節或是上薄彩，就應使用軟的貂毛筆。

139

貂毛或合成毛

貂毛筆(Sable Brushes)雖然較貴，但它在軟毛筆中是品質最好的。而貂毛與合成毛混合的畫筆比較便宜，但刷毛缺乏純貂毛的彈性，雖然這種筆的功能尚令人滿意，可是筆毛部分用久了會變形，長期下來也不一定划算。

140

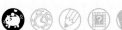

清洗畫筆

想要清除筆刷中的油畫顏料，要先將筆浸在未精煉松節油裡，盡可能將附著在筆上的顏料去除乾淨。然後將筆刷順著刷毛方向刷過肥皂面，用流動的清水沖洗之後再將筆刷整個沾上肥皂泡，洗出金屬箍套中的顏料，然後再沖洗一次。重複這些動作，一直到畫筆上沒有油畫顏料為止。

141

新畫筆

新畫筆的刷毛有上一層保護膠，所以摸起來硬硬的，這時若硬要弄鬆它，刷毛可能會裂開而毀損。第一次使用新畫筆時，必須先將它浸在清水中一陣子，然後再用溫水和肥皂沖洗，以清除上面所有的膠。

142

可見的筆觸

想要清楚的顯現出筆觸時，可用一支較硬的鬃毛筆刷來作畫。也可以在油畫顏料中加入亞麻仁油來防止筆觸擴散開。此外底材的支撐也要夠堅牢—例如畫布要繃地很緊，很有彈性，這樣才能承受畫筆來回的壓力。

143

各式筆觸

想創作出多樣化的畫面，可試著結合各種運筆方式。可以筆尖輕戳畫面製造不同的質感，或以乾筆畫出分岔的線條，若將畫筆沾上稀薄的顏料，用擦刷的方式上色，則會產生薄塗畫法的效果。

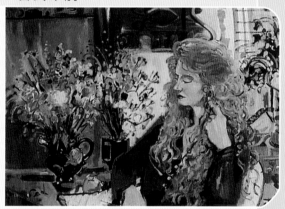

《在花朵中間的安妮》（局部），彼得・葛拉罕（Anne Amongst Flowers by Peter Graham），他用了許多種方式上色，在人物以及家具上有許多有力的垂直筆觸，而頭髮與遠處的花朵則用比較柔軟流動的筆觸來做平衡，多變的筆觸產生了一幅很生動的影像。

144

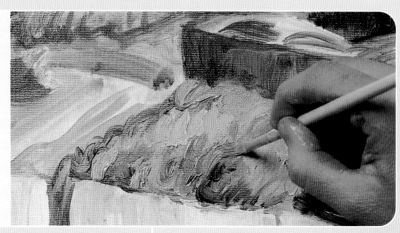

將稍微稀釋過的油畫顏料，以鬃毛筆刷運筆作畫，可以讓每一筆都清晰可見。

光滑的表面

　　想要畫出不著痕跡的光滑表面，就要在油畫顏料中加入促進顏料流動的媒介劑，可以使用市售的媒介劑或自己用一等份的亞麻仁油加一等份的達馬酯凡尼斯液（Damar Varnish），再加五等份的松節油調合而成，並選擇軟毛的貂毛筆上色。

用軟毛的畫筆一筆一筆畫出平整光滑的表面。

145

畫筆與筆觸

平順的漸層

　　想要畫出不同顏色之間完美平順的漸層(Gradation)，要先調好每一種顏色。然後再分開來塗在畫面上，先塗暗色，再用乾淨的畫筆把亮色塗在旁邊，然後在交界處，直接在畫面上將兩色調和，先使用鬃毛筆刷，之後再用扇形筆刷，運用較短的筆觸在兩種顏色間來回塗刷。

先將兩種顏色塗在畫面上，再用筆刷在兩色的交界處來回塗刷。　將顏色調合至平順的漸層。

粗略調色

　　將兩種色調或不同顏色的顏料塗在相鄰的兩側，以鋸齒不規則形的筆觸將兩者交織在一起，會產生不規則邊緣。

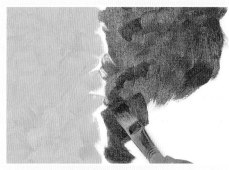

兩種顏色塗在相鄰的兩側。

油畫技法

畫面的收與放

如果將畫面畫得太緊密，或是常常只專注於局部細節而忽略整體畫面，可以試著用非常大的刷子和其他用具，強迫自己塗上單色的大片色塊。家用的油漆刷、畫廣告招牌用的刷子或是刮板，都是不錯的用具。除此之外，開始上色時顏料調稀一點，會較容易上色。

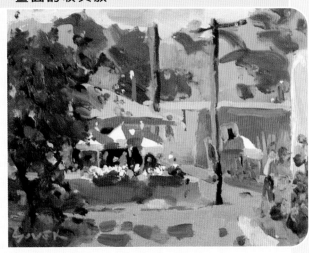

《峽谷路的咖啡屋》，查理‧蘇維克（Canyon Road Cafe by Charles Sovek），畫家使用大片色塊，來表現主題中不同的元素。

用短促而不規則的筆觸混合兩種顏色。

從一種顏色慢慢地變成另一種顏色，但畫面上的漸層看起來呈不規則感。

色彩

如果想有鮮活的色彩，就從現有的眾多管狀顏料選出一些來用，不要用廠商預先組好的色盤。如此一來不只可以學習辨識顏色，並可練習準確地調出所要的色彩。本單元將告訴讀者哪些是必要具備的顏色，並教導如何調色與中和色彩。

色彩的選擇

最好不要用組合好的色盤，請選購管裝的顏料。三原色的冷暖色調各選一種：鎘黃與檸檬黃、鎘紅與暗紅、藍青色與天藍，一種綠色，如青綠和一、兩種土系顏色，如土黃或黃赭，岱赭，加上鈦白就可以調出許多顏色來。

149

鎘黃
Cadimium Yellow

鎘紅
Cadimium Red

藍青色
Ultramarine Blue

檸檬黃
Lemon Yellow

暗紅
Alizarvin Crimson

天藍
Cerulean Blue

鈦白
Titauium White

青綠
Viridian

土黃
Yellow Ochre

色彩排列

調色盤上多種顏色的油畫顏料可用不同方式來排列—如淺色系對深色系、暖色系對冷色系,或依照光譜順序排列。但最好每次都用同樣的方式來排列顏色,如此一來,因為熟悉排列方式就能很快地找到想要的顏色。特別是出外寫生時,才能在短時間內迅速地調出所要的色彩。此外,這樣也可減少畫筆沾錯顏料的機會。

較純淨的色彩

如果顏色在畫布上看起來有點混濁,可能是因為混合太多種顏色。想要調出鮮活的色彩,就不要用太多種顏色,平均二至三種剛好。調色時如果畫筆太髒,也會調出不想要的顏色,所以一定要保持畫筆乾淨,因此必須準備不同罐的未精煉松節油(White spirit)來清洗不同顏色的畫筆。

混濁

鎘紅
鈷藍
派尼灰
土黃

鉻黃
土黃
天藍
鈷藍

鎘紅
暗紅
鉻橙
鈷藍

明亮

鎘紅
鈷藍

鉻黃
天藍

鎘紅
鉻橙

調色

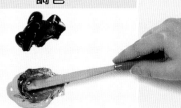

調色時用調色刀在調色盤上將顏色混合,可以避免畫筆的刷毛毀損,也可將不要的舊畫筆留下來調色用。此外,以調色刀來調大量的顏料會比較快。調色時要把較暗的顏色一次一點點地加入較淺的顏色中,直到達成想要的顏色深淺為止。有時可將顏色調出少量不同層次的深淺色備用,如此可省去再調色的時間。

破色

153 　　破色(Broken Color)可以製造出活躍的色彩效果,利用薄塗半透明畫法(Scumbling)或點畫法(Pointillism)來達成此效果。先打一層底色,再畫上第二層色彩時,可以讓部分的底色透出來,以期在觀者的眼中混合成第三種色彩。而且顏色互補的破筆色會產生光線閃爍的效果。

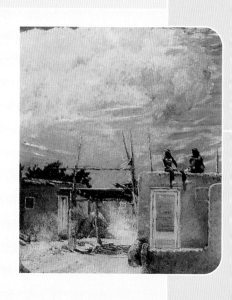

《暴風雨前夕》,聶爾達.派柏(Before the Storm by Nelda Pieper),畫面中天空的光線是由畫筆用拖曳薄塗的方式,將藍色的天空與灰色雲朵的色彩畫在焦赭的背景上而形成。

不用黑色產生的暗色

154 　　需要暗色時不要用黑色來調色:紺青(Ultramarine)和岱赭(Burnt Sienna),或是洋紅(Alizarvin)和青綠(Viridian)都可調出鮮活的暗色,而紺青加暗鎘紅(Dark Cadmium Red)可以達到非常接近黑色的層次,並且經由微調也可調整它的冷暖色調。

微細地調色

　　想要製作出比調色盤上更多的細微色彩,可以運用上薄彩的技法,將一些顏色層加在其它色彩上,或是使用薄塗畫法產生破筆色的效果,雖然用的顏料一樣,但是會產生細微的變化與光澤感。

《安娜的女兒們》(局部),聶爾達.派柏(Anna's Daughters by Nelda Pieper),顏色的變化是由薄塗半透明畫法與拖曳筆法將一個顏色重疊在另一個顏色上造成。

155

油畫技法

將色調變暗

如果加入黑色來降低顏色的色調會容易產生污濁晦暗的結果。相反地，如果將暗色調的同種或相似的顏色再混合上一些互補色，則可以產生看起來帶點灰的暗色。例如：紅與綠、藍與橙、紫與黃都是配對的互補色。

紅+綠

黃+紫

紅+暗紅

黃+黃棕

紅+黑　　　　　黃+黑

156

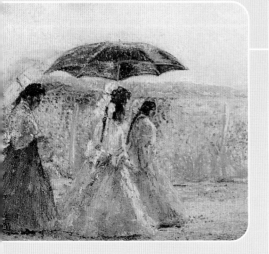

顏色一致的效果

為了要使畫面上的顏色達到和諧的效果，在作畫前可先將一層顏色塗在白色的底上面，稱之為有色底。如果塗上透明薄彩或用薄塗法上色，可以讓底層的顏色透出，並且達到畫面顏色一致的效果。

157

色彩

上色

　　純白的畫布比較難作畫，然而只要在上面染色或是塗上顏色，就可做為作畫前的基礎。此單元將提供實用的建議，藉由實驗各種上色技法，如上亮光薄彩、亮面的上色、如何在邊緣部份製造若隱若現的效果等來建立信心。

避免龜裂

　　當油畫畫面上層的顏料乾的速度比下層的顏料還快時，就會發生龜裂現象，為了要避免此情況發生，必須遵照『油蓋瘦』（Fat Over Lean）的法則，就是每加一層顏料時，必須多加一點油在顏料中。還有一種方法是等到畫面都乾了後再加上另一層顏料，並避免在作畫初期使用不易乾的顏料，如暗紅色等顏料。

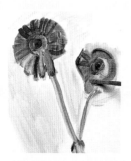

利用松節油稀釋顏料，概略地塗上顏色。

下一個步驟是在上面厚塗一層加入亞麻仁油的顏料。

一層一層的畫上顏色來形成花的質感與形貌。

油畫技法

上底色

　　要將底層染上一層透明的顏色，必須選擇一個比想要的底色還要深的顏色，用松節油稀釋後再以一把寬刷將顏料刷上底材，然後用一塊布來回抹擦，直到達成所要的色調與透明度為止。另外，也可以用一塊不要的布將顏料直接抹在底材上。

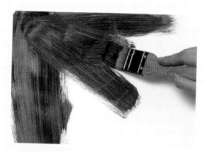

用寬刷以鬆散的筆觸刷上用松節油稀釋過的顏料。

用布抹掉部分的顏料來達成透明淺色的上色效果。

簡單的起步

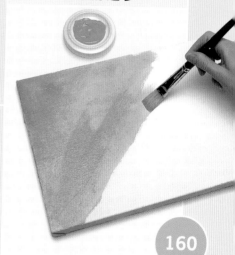

160

　　如果發現白色的畫布在作畫時有些困難，可以嘗試塗上有顏色的底（將一層顏料覆蓋在打過底的表面）。土黃(Yellow Ochre)、黃赭(Raw Sienna)、岱赭(Burnt Sienna)或中性灰(Neutral Gray)等透明的顏色都是不錯的選擇。然後再開始作畫，可用布擦掉顏色，以製造亮面或加上顏料來畫暗面，兩者都可提供作畫的良好基礎。

上色

161

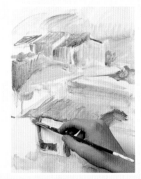

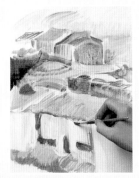

預備碳筆素描。

畫入主要形狀。

加入細節。

畫中主要形狀的構圖可以用鉛筆、碳筆或顏料畫出，如果使用碳筆來畫草圖，記得要刷掉多餘的碳粉或是噴上固定液，才不會在上第一層顏色時混入油畫顏料中。

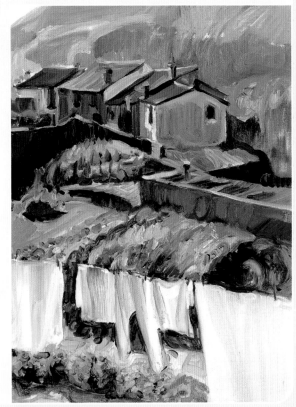

打底塗料

如果色調變化的感受力較差，一個單色的打底塗料(Underpainting)可做為作畫時的導引。用一種顏色來畫或混合兩種色彩，將主題畫上不同濃淡單色調的薄層。想要淺一點的色調可以將顏料調稀或是加入一點點的白色，然後讓打底塗料乾燥後，再加上其他色彩。

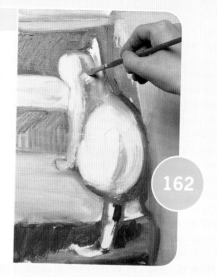

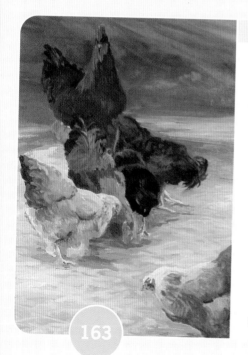

濕中濕技法

想在濕中濕技法(Wet into Wet)中保持顏料的乾淨和鮮明，就不要用太多種顏色，並要多準備幾支畫筆。將畫筆沾滿顏料，筆刷順著畫面快速的畫上一筆。

《啄序》，丹尼斯·柏恩斯（Pecking Order by Denise Burns），畫中使用濕中濕技法，將強烈的顏色以單獨果決的筆觸作畫，產生乾淨、鮮明的色彩。

上色

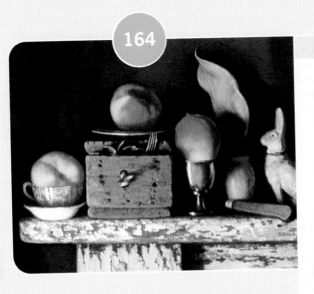

164

透明畫法

　　想要畫水面、玻璃，或者要製造出有趣的暗面，可將顏料與透明薄彩媒介劑（Glaze Medium，市售的或自己調製的都可以）混合，用軟刷在畫面上以透明畫法（Glazing）上一層平滑的薄彩。請勿使用松節油，因為松節油可能會洗掉上一層的顏料。

《三月桃子與野兔》，黛柏拉·迪克勒（March Peaches and Hare by Deborah Deichler），陰影處的景深是由多層的薄彩所畫成。

以透明畫法加亮

165

　　在畫面的明亮處或中間色的地方上一層亮光透明薄彩，可以保有光線的照射感，因為上薄彩的地方比較會反射光線，而且每加一層透明薄彩，其下面的顏色也會隨著稍微加深。

在臉上加上多層薄彩修飾，形成多層次的色調。

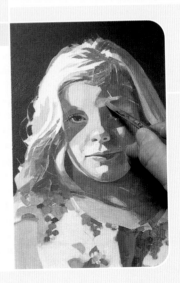

油畫技法

快速的透明畫法

許多市售的透明薄彩媒介劑（Glazing Medium）可增加顏料的流動性與透明度，而有些會使顏色變得很亮，所以使用前必須先測試何者適合畫作，此外媒介劑也可以加速顏料乾的速度，所以通常隔天就可以再繼續作畫。

166

加速乾燥

如果想減少每一層油畫顏料乾燥的時間，可加入市售的用來加速乾燥之媒介劑；或是可將一些達馬酯凡尼斯液（Damar Varnish）混入亞麻仁油，再加入油畫顏料中也有相同的效果。但讓畫面上的顏料乾得太快並不明智，因為畫面可能因此龜裂，或是出現表面硬化而內部不乾的情況。

167

高光

處理高光最好不要用純白色來畫，看起來才有說服力。甚至是最亮的亮面也含有一絲色彩，所以在畫亮面時記得要加入一些其它的冷暖色在白色中，如果合適的話，也可加一些不相干的顏色。我們通常會在整幅畫快要完成時再加亮面。

168

《十一月的山脊》，瑪莎索·德克（Sierra November by Martha Saudek），在此風景畫中，即使在最亮的區域也包含一點點冷暖色系的色彩。

上色

銳利的邊緣

想要畫出清晰鮮明的邊緣(hard edges)，有兩種選擇，一種是乾疊法(Wet over Dry)，在已乾的畫面上直接畫出物體的邊緣；如果想用濕中濕的技法，先用筆沾第一種顏料，沿著想要畫出的邊緣用同方向的筆觸運筆，然後在它旁邊畫上另一種顏色，謹慎運筆使兩種顏色緊連一起。

將第二種顏色緊連著原有顏色塗上。

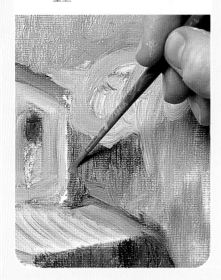

不規則的邊緣

如果想畫出如雲影般不太清晰的邊緣，而形成消失與重現（Lost and Found）的效果時，必須利用濕中濕技法，用筆刷輕輕將緊臨的兩種色調或顏色，在畫布上來回混合，或是在邊緣以薄塗法（Scumbling）上色。

將不同顏色或色調的色塊緊鄰塗上。

在邊緣處，用畫筆在兩種色彩上來回塗刷。

清晰與模糊不規則的邊緣做出景深。

其他技法

當油畫技法進步後，可能想嘗試本單元介紹的有趣觀念與進階技法。無論用畫刀作畫，或直接用顏料來描繪，厚塗法與點畫法等技法，都可以潤飾作品，讓它更有特色。

直接用油畫顏料描繪

一些細節部份；如風景畫中前景的草地，或者是人或動物毛髮的質感都可以直接用油畫顏料描繪。請將顏料用透明媒介劑(Galazing Medium)稀釋，不要用松節油(Turpentine)，然後用一支非常細的軟毛筆（如貂毛水彩筆），畫出單獨明顯的筆觸，畫一筆就沾一次顏料。這種技法也可用於較大物體的細節，或是表現瀟灑自由的畫風。

水中的波紋是使用小筆刷沾稀釋過的顏料直接畫出來的。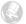

其他技法

172

　　要畫出一個高度反射光線的表面，或是塗明亮的色彩時，要使用不透明的顏料，並以畫刀來上色。想將畫面塗得平整，以便能反射最多光線，就要用畫刀大片的塗上顏料，要塗得乾淨俐落。上色後，不要再重覆，以免破壞畫面效果。

《卡集維司的清晨》（局部），傑瑞米·山德斯（*Early Morning in Cadgewith by Jeremy Sanders*），用畫刀與剪成一半的信用卡將顏料塗在有色底層上，他用畫刀與信用卡的平面與邊緣製造出各種不同形式的筆觸與肌理。

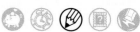

薄塗法

　　所謂薄塗法(Scumbling)就是將顏料畫在另一層顏色上，並且讓部分下層的顏色透出來。要做出此效果就得用乾筆刷沾上厚厚的顏料，將筆刷刷毛平行於畫面，輕快地畫上顏色，並避免重疊。此技法在有肌理的底層上可以有最好的效果，因為塗在凹凸不平的畫面時，只有凸出的表面才會沾上顏料。

173

厚塗法

如果想在畫面上塗上厚重的顏料(Impasto)，就要用畫筆或畫刀以短筆觸塗上顏料，而且最好是一層一層往上疊，顏料乾了之後再加上另一層以避免畫面的龜裂。

《寢室研究》，亞瑟‧馬德森（Bedroom Study by Arthur Maderson），畫中的影像是由許多層厚實且豐富的顏料所構成，而凸出畫面的顏料造成了三度空間的效果。

刮修法

要製造複雜精細的細節，如窗上的紋路、雨絲或是紡織品，可以採用刮修法(Sgraffito)代替畫筆，刮除表面的顏料而將底層色彩顯露出來。在顏料未乾時，用美工刀的尖端或畫筆筆桿的尾端畫出即可，如果顏料已乾，就要更用力刮除顏料。

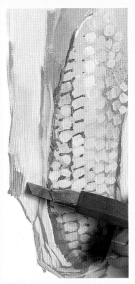

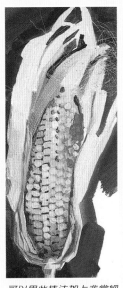

用刮修法刮出葉脈。

可以用此技法加上非常細的紋路。

其他技法

點畫法

若曾嘗試點畫法 (Pointillism)，但是色點似乎無法產生視覺融合，可能是因為使用太多種色調。此技法必須使用相同色調的顏色才能發揮作用。作畫時，使用乾一點的顏料以短筆觸來畫，且不要重疊。

176

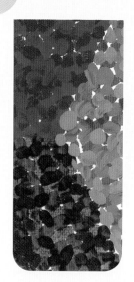

製作肌理

有一種製作肌理（Texture）的方式，就是將弄皺的或有粗紋路的紙，壓在顏料上後再移開，讓紙張紋路在顏料上形成印跡，此法稱為摩擦版印法（Frottage），可試用不同質感的紙，看看會產生什麼效果。

177

強烈對比

想要畫出明暗強烈對比的主題，可以先用暗色調的顏料塗在打過底的畫布上當底色，然後再用淺色調或亮色的不透明顏料加在其上。

178

上凡尼斯液

上凡尼斯液(Varnishing)要做得平順、漂亮，要將畫作平放在一個穩定的平台上。使用專用的刷子，因為它可以吸收較多的凡尼斯液，由上往下、一筆垂直刷過整個畫面。

179

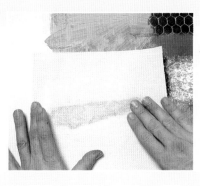
將紙巾壓入顏料中

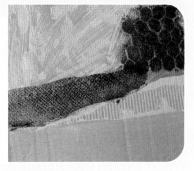
紙巾的肌理被轉
印到畫紙表面

各種痕跡

　　想製作一個多樣化的表面，可實驗以不同的方式來運筆作
畫，可以用筆尖輕戳畫面，形成有肌理變化的痕跡，也可以將畫刷
放平，用乾筆拉出分岔的線條，此外，也可用擦刷（Scrubbing）
的方式，做出薄塗效果。

當新鮮的顏料畫上圖面時，看起來比已乾的顏
料色彩更明亮。
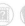

其他技法

105

修飾

　　縱然認為為時已晚，但仍有許多不同的方式可修改畫面。例如在沉悶的單色畫面中，用薄塗半透明法來讓它有生氣，或是用手指塗抹來降低過亮顏料的彩度，這只是本單元有關修改畫面的其中兩個有用的提要而已。

加亮色彩

　　在畫布上想讓一個顏色變得亮一點時，不需要使用白色的顏料，或是在上面再加一層較淡的色彩。只要畫面上的顏料未乾，試著擦拭或刮掉一些顏料，讓底面的白色透一些出來即可達到效果。另一種可能則是將鄰近的顏色加深，只要這處置不會影響到畫面上整體的色調即可，因此被變暗的顏色所包圍的原色會看起來比較亮。

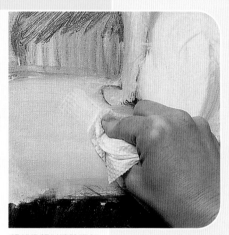

將部份顏料擦除可加亮色彩。

加深色彩

　　想要加深畫面上的色彩，先讓它乾，然後用互補色稀釋後塗薄一層在上面。

鎘紅＋莎羅綠

紫＋檸檬黃

油畫技法

修改

　　操作濕中濕技法時，可能發現加入顏料後，無法順暢地作畫，特別是想改變畫面時。如果在未乾的畫面上再加入新的顏料來修飾的話，顏料間可能會混在一起而產生並不想要的雜色。最好是先用畫刀將不要的顏料刮掉，用抹布擦掉也可以。

在修改畫面前，儘可能刮掉上面的顏料。

過度上色

　　要修飾過度上色的畫面，但又不想移除所有的顏料，只想留下一層薄薄的色彩與原有底材上的肌理時，可用一種技法，稱之為吸色法（Tonking），將一張平整有吸附性的紙，如報紙，壓在過度上色的畫面上，讓紙吸附一些顏料，可重覆此動作一直到滿意為止。

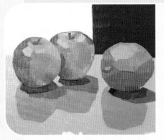

背景色太重。

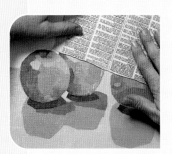

用報紙壓在過度上色的畫面吸除顏料。

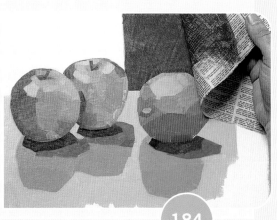

為沉悶色彩注入活力

185

如果畫面中某區域的顏色沉悶單調，試著用其他顏色，如互補色，薄塗在這部分。然而調整鄰近的色彩，或是加入一些明亮的顏色，也可以達到相同效果。

以亮黃色薄塗前景，在樹上加一些色塊，使畫面明亮起來，讓人感覺風景中有陽光照射。

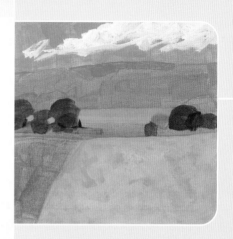

顏色變沉

有時畫面上某部份的顏料似乎變得暗沉了，可以用油漬法來挽救─將亞麻仁油用布薄薄地塗在有問題的區塊，然後等候24小時─或是用軟刷塗上薄薄的一層潤飾用凡尼斯液(Varnish)，大約花15分鐘讓它乾即可。

 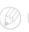

187

過亮的區域

畫面上如果有某部份的顏色看起來太亮太強烈，可以用畫筆在邊緣將它與鄰近的顏色相互調和，或是用手指也可以，此外也可以用薄塗法或透明畫法或上一層其他顏色的薄彩來做修飾。

在邊緣處用手指調和鄰近的顏色來降低亮黃色的色調

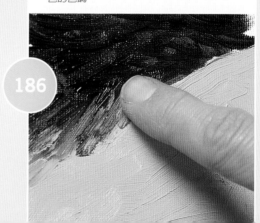

186

特殊效果

油畫顏料也可以用來製造一些炫麗的效果，例如可以合併其它媒材使用，像粉彩或油性粉彩；或是實驗加入紡織品或紙來做拼貼。本單元也將一併介紹使用油畫顏料進行單幅版畫的製作，這個有趣的技法可以列入讀者們的技法錦囊中。

加入肌理

將油畫顏料塗得很厚並不是個好主意，因為有可能會產生龜裂的現像。如果想製造非常厚重的厚塗效果，最好在油畫顏料中加入一些媒介劑來增厚，然後再用畫刀來上色。也可以加入砂土以形成細顆粒狀的質感，或是加入鋸木屑來製造粗粒狀的肌理（Texture）。

188

鋸木屑加入油畫顏料後，形成非常粗的肌理。

油畫顏料中加入砂可以增厚，造成顆粒狀的肌理。

拼貼

189

要將紡織品，紙張或其它物件拼貼(Collage)在油畫作品上，最好是在未上色前，先用膠將這些東西黏在底材上，畫板會比畫布更能支撐這些物件。在這種情況，先用壓克力打底劑，在底材上打底，然後用PVA（聚醋酸乙烯酯）膠黏上物件，最後再塗上油畫顏料。

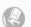

壓印法

190

如果無法用畫刀或畫筆在顏料層厚的畫面上製造出想要的肌理，可以試著用其它用具，如叉子、有溝槽的湯匙或是罐子的底面，以壓印的方式來製作印跡與圖案。可依照需求，利用這些工具畫過畫面，或是壓入顏料層中。但在施行壓印法(Imprinting)前，記得先試試它的效果。

圖案是以下列各種工具印壓在厚的顏料層而形成：圓形的印跡是以底片罐壓印而成，三角形的印跡是由尺的末端旋轉而成，而粗糙的部份是由揉成一團的面紙輕觸所造成。

混合媒材

可以使用粉彩或油性粉彩畫在已乾的油畫上，製作出有趣的肌理。它們可被用來增添或修飾細節，以及加強不同區塊的分界。

191

單幅版畫

如果想從油畫中得到令人興奮且不可預期的效果，就試試製作單幅版畫（Monoprinting）吧！所需要的材料是一塊玻璃、油畫顏料與紙。首先可以直接薄塗一層油畫顏料在玻璃上，或是先在玻璃上塗滿顏料，再刮出或擦出想要的圖案，然後將一張素描紙覆蓋其上，輕輕壓平紙張，再將其移開，如此就可以完成單幅版畫的製作。此外也可以在畫面上多加一些油畫顏料或油性粉彩的筆觸。

先將油畫顏料塗在玻璃上。

直接在玻璃上的油畫顏料畫出圖案。

將紙覆蓋在玻璃上。

再將紙移除。

就可得到一張非常細緻且富肌理的版畫，一次只能製作一張，因此稱為單幅版畫。

192

戶外寫生

　　想到一個新的地點從事戶外寫生時,很難決定哪些用具該不該帶。然而為了要發揮最大的效能,必須儘量減少配備,並且有條理的組合,這樣能在攜帶上既方便又輕鬆。

油畫箱

193

　　一個適合用來戶外寫生的油畫箱包含:調色盤與置放顏料的盒子,掀蓋上可放置畫板或畫框。畫箱有各種尺寸可供選擇,較小的油畫箱可用單手握持,另一手則可用來作畫,也可以把它放在矮牆上,或是坐著放在膝上作畫。

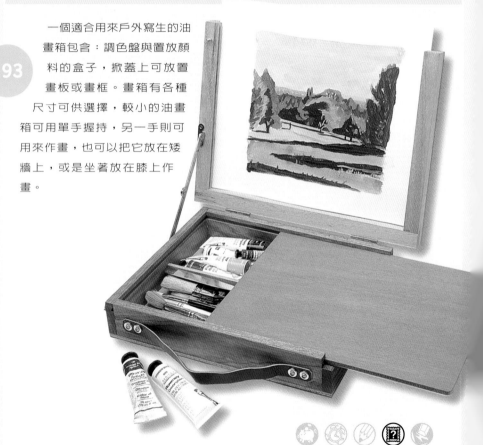

有限的配色

　　當想快速地作畫或是處於較困難的作畫狀況時，最好不要有太多顏料的選擇。下列是絕對需要的顏色：任何色調的三原色，如黃、紅或橙紅與藍，再加上鈦白。此外，檸檬黃(Lemon Yellow)、岱赭(Burnt Sienna)和鈷藍(CobalBlue)可提供新鮮的色彩，而土黃(Yellow Ochre)、鎘紅(Cadimium Red)與天藍(Cerulean Blue)可調出明亮細緻的色彩變化。

調色盤上的有限顏色也可調出滿意的色彩，它們可以被調成各種濃淡的灰與棕色。當加入互補色時，可以將它變暗，而加入白色時，不僅顏色變淡，也讓它變得較不透明。

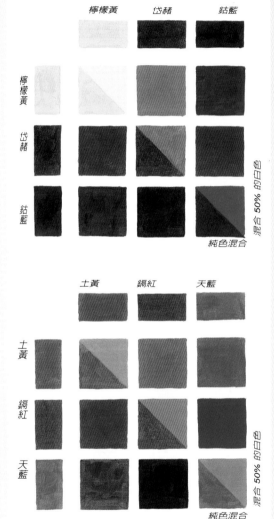

檸檬黃　　岱赭　　鈷藍

檸檬黃

岱赭

鈷藍

純色混合

混合 50% 的白色

土黃　　鎘紅　　天藍

土黃

鎘紅

天藍

純色混合

混合 50% 的白色

穩固的畫架

即使是一陣微風也可能把畫板連同畫架吹倒。為了要避免此情況發生，可以考慮懸掛重物在畫架中央的下方，如裝滿石頭的塑膠袋。

小型調色盤

戶外寫生時，兩個小型的調色盤會比一個大型調色盤容易操作。此外，在惡劣的天候下，小型調色盤拿起來比較容易，同時也比較方便打包攜帶。

時間限制

當作畫的時間受限時，最好的處理方式就是先將畫中的景物分成一些簡單的形狀，然後用稀釋過的顏料概略地上色。在這個階段，調色不要超過兩種顏色，也不要加入白色，先以稀釋的顏料來控制色調變化，太暗的部份則用布或紙擦拭。如此一來，畫面才會清晰，便於之後再做進一步的潤飾。

將物體簡化成一些簡單的形狀。

用稀釋過的顏料概略地畫上簡單的色彩。

將顏料充分稀釋後來塗畫面上最亮的色調。

在背景上加上光線與陰影。

畫出的畫面清晰簡單，顏料稀釋後所產生各種豐富的色調與層次，便於日後進一步潤飾。

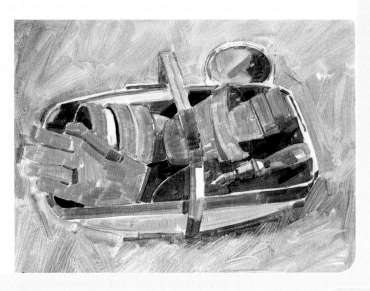

短暫的主題

　　有一些主題，如市場的景像，是稍縱即逝的。想要立即捕捉諸如此類活生生的題材，當下應先用鉛筆在水彩紙上速寫，並且記錄下畫中景物的所有資訊。此外，附加上顏色的提示對事後作畫也是非常有用的方式。回家後，將速寫完的畫紙上塗一層蟲膠凡尼斯液（Shellac Varnish），這可以封住紙的表面，且不會遮蓋鉛筆線條。等凡尼斯液乾後，再行上色，動作要迅速，一次就將整張畫完成。

用凡尼斯液專用刷在紙上加一層蟲膠凡尼斯液封住畫紙表面。

加快乾燥時間

　　快乾的醇酸樹酯膠媒介劑（Alkyl Gel Medium）可以加快顏料的乾燥時間。它是以管裝出售的，要用時再擠到調色盤上。如果有需要，加一些到已調好預備用來畫底層的油畫顏料上，讓它快速乾燥，以免後來再畫上的顏料滲入底層的顏色中。

油畫技法

運送末乾的油畫

　　如果想運送末乾的油畫或畫板，必須準備另一張約大小相同的畫布或畫板，另外還要有四個約2.5公分高的小軟木塞和一些膠布，首先將末乾的油畫平放，然後把四個軟木塞分別放在四個角落，再將第二塊畫板或畫布覆蓋在上面，用膠布在角落將兩者固定好，兩張畫朝內面對面，但畫面由軟木塞分開，可以保護畫面不受污染或損毀，回家拆開後，如果發現角落有軟木塞的印痕，再加以修飾即可。

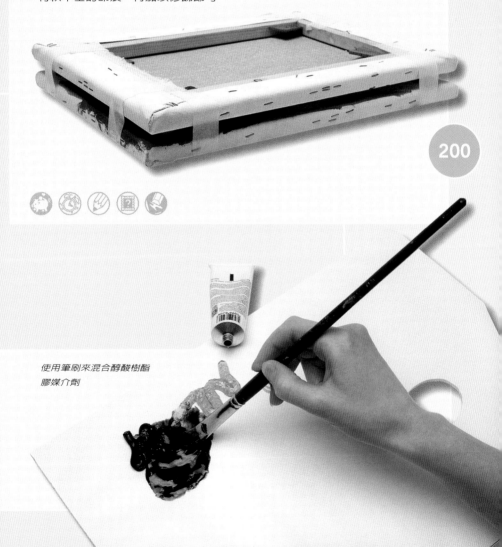

200

使用筆刷來混合醇酸樹酯
膠媒介劑

主　題

　　由經驗可知，畫一個特別的主題並沒有所謂正確的方法，同樣一位畫家畫靜物與肖像畫時，風格與技法並沒有很大的差異。但仍然有一些問題是需要注意的，本單元將提供一些有用的觀念來解決這些問題。在面對所有的主題作畫時，最好要注意描繪整體事物的明暗變化，而不是強調太多的細節。

空氣感

201

　　想要描繪透過葉子所看到的天空，製造出空氣感，必須先畫出葉子，然後在葉子上加上一塊塊的天空顏色，將它們的邊緣與葉子的顏色稍作調合，才不致於太過突兀。

在樹上畫些沒有空隙的密麻樹葉，並調整其明暗色調。

在樹上加入和天空一樣的色塊，以產生空氣感。

保持簡單

　　避免在畫面上加入太多的細節，並要注意正確的顏色關係，不要受到個別顏色的誘惑，否則畫出來的色彩會偏亮。在作畫初期應盡快先在畫面上畫出主要的色調，以便往後上色時可以互相比較。

《腳印》(局部)，丹尼斯‧柏恩斯（*Footprints by Denise Burns*），光線的質感是藉由黃色的亮面與紫色的陰影之間的對比而製造出來。當有明顯色彩對比時，要先將它們畫出來，然後再加上兩者之間的其他顏色。

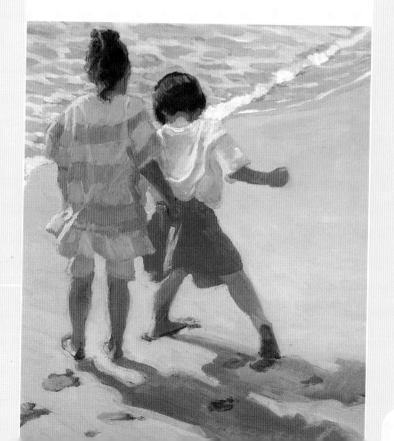

主題

平坦的原野

描繪一個從籬笆往前延伸的原野時，可在籬笆下緣畫上一條較深的線。然後在原野與籬笆邊緣處畫出一條較淡的線，兩者間再稍微調和，以分界過於清楚。

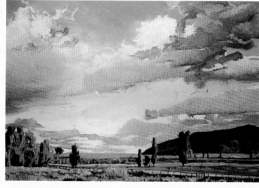

《傍晚的天空》，瑪莎‧索德克（*Evening Skies by Martha Saudek*），在視覺上，藉由遠處透過平野的光線，使得陸地向後退到地平線上。

203

天空與陸地

畫天空時不應該為了要表現出虛無的空氣感而只畫上一層平整光滑的薄彩，它的畫法應該和陸地或海一樣，這樣才能將兩者連貫，整體畫面的筆觸與顏料的厚度應保持一致。

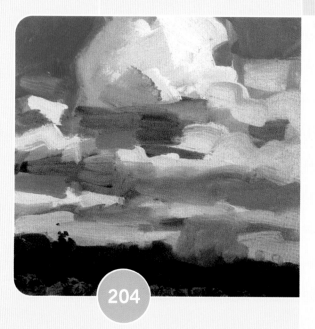

204

《聖大菲天空的雲》，查理‧蘇維克（*Clouds over Sante Fe by Charlie Sovek*），陸地與天空的畫法相同。

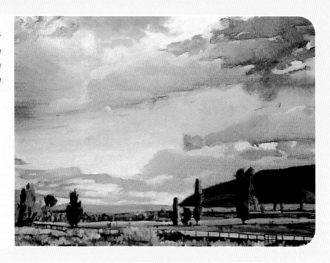

在局部中，畫面重點在於保持地面的平整，前景中的植物更強調了整個景深的感覺。

真實的雲朵

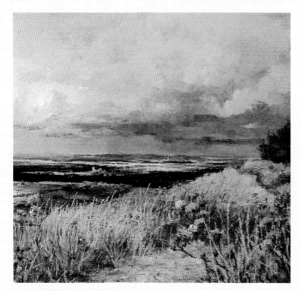

《從山脊遠眺》，布萊恩‧邊內特（*From the Ridgeway by Brian Bennet*），厚實的顏料賦予雲朵真實感。

想畫出有形體的雲朵，切記最亮的部分不是在雲的邊緣，除非這朵雲是背光的。雲的上方會反射天空的顏色，而下方則反射地面的顏色，最亮處在雲朵的主體中央，而且要用較厚的顏料來畫。

205

主題

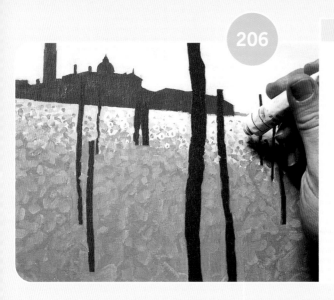

水面的光

　　要畫出水面的光有兩種方法，第一種是先畫暗色調，再加亮面在其上；另一種方法是先上一塊一塊的亮色，等乾了後，再用拖曳重疊的筆法將較暗的顏色塗在上面，讓亮色從中透出。

直接從顏料管中擠出顏料來加亮面

葉子

　　如果在畫面前景加入一簇葉子，要注意其亮暗面的變化，而不要只注意單獨的樹枝或葉子之細部描繪。

陰影的地方用暗色調的綠概略畫出。

用中間色調的綠來畫其他的葉子。

油畫技法

肖像

畫肖像（Portraits）時，顏料層不能上得太厚，記住移除顏料和塗上顏料一樣重要。使用乾淨的抹布、畫筆或畫刀來移除顏料，慢慢移除顏料，直到達成效果。

《自畫像》，阿胥黎‧厚德（Self Portrait by Ashley Holds），如果顏料沒有上得太厚，畫中人像的容貌是可以輕易的修改。

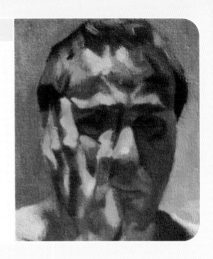

208

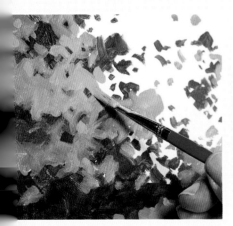

用各種方向的筆觸概略描繪葉子，但不要嘗試去畫出每一個葉片。

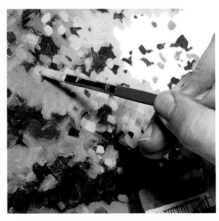

加入較深的綠色，不同濃淡的綠產生了立體感。

209

　　畫皮膚時，不要單用市售的顏料來上色，請自行調出想要的膚色，選用二至四種顏色：如暗紅(Alizarvin Crimson)、土黃(Yellow Ochre)和白色或岱赭(Burnt Sienna)、橙紅、鈷藍(Cobalt Blue)和白色，用這些來調出所需的冷、暖、明、暗色調。

 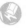

《黛安娜》，湯姆‧寇特斯（*Dianna by Tom Coates*），畫中皮膚色澤與背景顏色都是由同組顏色：土黃與紅，藍與白調成。

動態人物

　　移動中的人物最好以濕中濕技法來描繪，因為這樣容易使人物的肢體，尤其是手腳出現模糊的影像，產生動態的感覺，記得人物的任何一部分都不應該畫得太清晰。

人物的頭與肩部清楚可見，而手腳因活動而畫得較模糊。

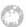

群　像

　　當要描繪兩個人以上的群像時，應該先將群體視為同一形體、概略畫出，然後再利用光線照射每個人的位置來區分出每個個體，或個人與環境。

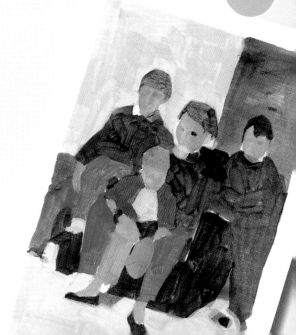

兒童

小孩很難在被畫時保持靜止不動。有個變通的方法就是先用單色壓克力顏料來畫出草圖,然後在再加上油畫顏料。

生動的皺褶

想畫出衣服上的皺褶,必須用五種不同濃淡的顏色,特別強調暗面的冷暖色調,這樣可使亮面更突顯。另外,要先畫深色再畫淺色,開始時顏料要薄一點,最後才用厚一點的顏料塗上亮面。

在皺褶的凹陷——陰影處,先畫出織品的暗色調。

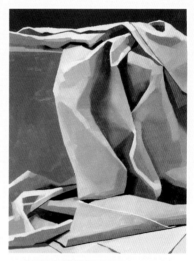

以中間色調加在暗面旁,將兩者稍微調和,以維持布質色調的一貫。

最後再畫上最亮色調的顏料。在亮面對比於暗面的強烈變化及中間色的調和下,恰可表現布面折痕。

油畫技法

背景的處理與主題一樣重要，要將其視為整體來畫，畫背景的技法要與主體一致，並要隨時注意兩者之間的顏色與色調之變化。

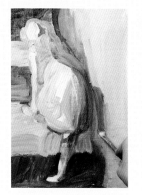

先概略畫出背景，架構出空間感與色調。

將某些地方的背景加深，讓貓的型態更明顯。

主體與背景以相同的風格畫成，賦予整張畫一致性。

主題

215

描畫玻璃之前,要先畫背景和在玻璃中的物體,如花、莖、梗。注意觀察因玻璃或水造成的影像扭曲,然後再用觀察出的明暗色調畫出玻璃體的邊緣,最後再加入簡化的反影與亮面。

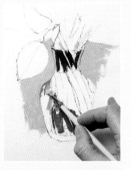 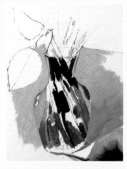

先畫上任何可以透過玻璃看到的物體,如花、莖或背景

利用背景與花瓶之色調的改變來描繪花瓶的邊緣

延著環形排列的葉子畫出的玫瑰花,在亮的地方顏料要儘量薄塗。

為了避免畫花朵時,造成擁擠與混亂的情況,上色前要小心構圖,然後試著用寬筆觸畫出花瓣與葉子的生長方向。如果有不滿意的地方,刮掉顏料再重畫。

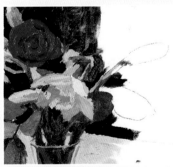

用同一個方向的短筆觸描繪水仙花的芽苞,賦予其圓形與立體感。

油畫技法

216

金屬

　　金屬表面會反射周圍的景物，但是反射出景物的顏色會比實物晦暗，除非位於亮面。可以用這些反射來描繪金屬物本身。

217

《番茄、鹽巴與胡椒罐》，黛柏拉‧黛克勒（Tomato with Salt and Pepper by Deborah Deichler），藉由反射周圍景物的光線與顏色來描繪金屬物體的形狀與其反射的質感，如同本作品所示範。

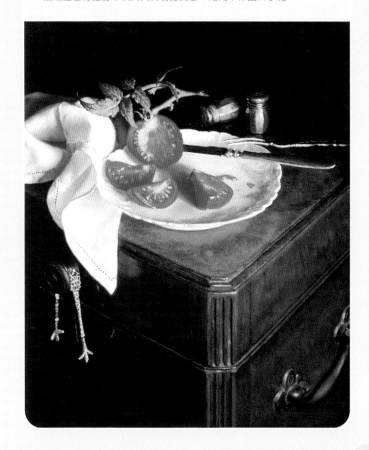

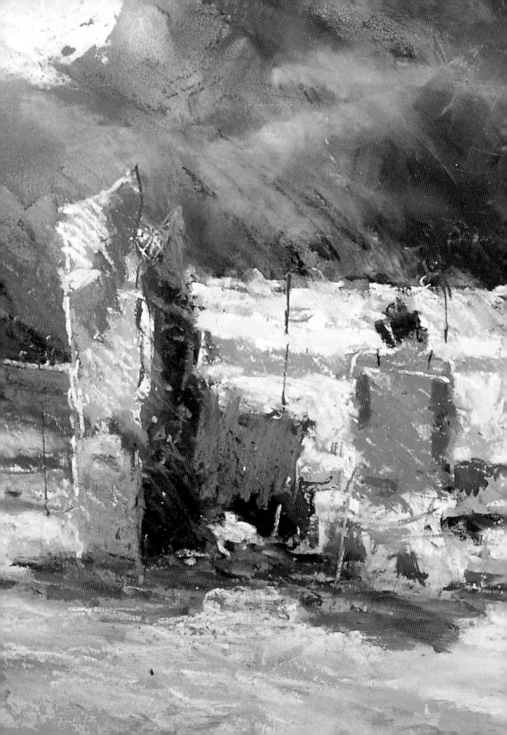

3

粉 彩 技 法

　　由於粉彩在種類與色彩上都有多重選擇性，加上容易使用的特性讓它成為一種令人振奮的媒材。往後幾頁的提示中包含了粉彩技巧所需的基本事項，如顏色的選擇、如何開始作畫、畫紙與底材、底稿的預備、特殊效果、製作亮面、固定與修改外，也涵蓋了如何維持畫面的動人效果，以及在完成畫作中加入鮮明的粉彩顏色等的建議。此外，本章節也將提供如何攜帶簡便的工具外出寫生、粉彩畫的保存、裱畫裝框與使用粉彩時應注意的安全等建議。

《藍色的防風物體》（局部），亞倫‧奧立佛
(The Blue Windbreak by Alan Oliver)

粉彩介紹

　　是否曾在畫廊中看到精采的粉彩作品而好奇它的特殊效果是如何做出來的？或是曾經因為看過畫家的技巧示範而眼界大開，進而想了解粉彩的多樣性？此外，是否曾有用粉彩作畫而被畫面上太鮮豔或太沉悶的色彩所困擾，卻又不知如何去改變這種情況的經驗？至於外出寫生帶錯了底紙的顏色時又該怎麼辦呢？

　　粉彩是一種可以用來直接創作與表現的奇妙媒材，它既有顏料的純粹、鮮豔，又可像使用素描用具般的操作。例如使用一支軟、硬性或油性的粉彩筆時，可以像碳筆一般，以畫素描的方式來作畫，也可以經由拓壓、調和與重疊色彩來產生厚實的油畫效果。創作粉彩有許多不同的方式與技法，因此很難歸納出一套原則，不過一旦知道怎麼去利用粉彩的特性，就會慢慢形成自己的風格。

　　本章節將從如何選擇畫紙與顏色的建議開始，然後進階到特殊技法與效果等單元，其中也包含挽救不滿意作品的方法。

　　並將學習如何將畫紙染色（知道可以用舊的茶包來染色嗎？），怎樣在壓克力顏料的底上做出不同質感的效果，或使用未精煉之松節油來將油性粉彩拓開成油畫顏料，如何結合粉彩與其他媒材的創作，如油畫顏料、碳筆等，還會介紹許多其他寶貴的技法。其中有一小單元將介紹擦拭的方法（粉彩技法中的常見問題），以及提供旅行作畫的注意事項與如何保護粉彩作品的單元，因為粉彩是一種非常脆弱的媒材，如果沒有好好照料，畫作可能無法持久保存。也可以用回顧性的方式來參考本單元，並且重新審視已完成的粉彩作品，看看能否從書上提供的技法來幫忙再潤飾作品。如果發現某些提示特別具啓發性，就大膽的著手試試看吧！相信讀者將會藉由實驗此媒材而獲益良多，並樂在其中。

動筆創作

本單元包含了粉彩種類的介紹與色彩方面的實際建議。並涵蓋一些特殊方法的提示，例如知道可以用輾碎的稻米粉末來清潔粉彩嗎？或是曾想過用超市販售生菜的塑膠盤子來充當調色盤，並可放入每一幅畫所需要用到的粉彩筆嗎？

基本的色彩

想要建立一組經選擇而具多樣性的色盤時，必須購買光譜中色彩的冷暖色。基本的冷色調顏色括嬰粟花紅(Poppy Red)、檸檬黃、橄欖綠、鈷藍與岱赭(Burnt Sienna)，常用的暖色調顏色有暗紅、鎘黃、青綠、法國紺青(French Ultramarine)與焦赭(Burnt Umber)，可在色盤中再加入黑、白與一些土色系顏色如茜草棕(Madder Brown)與黃赭(Raw Sienna)。

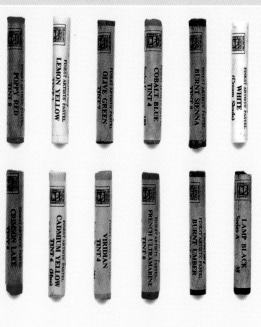

有限的配色

若只想用少量的粉彩顏色作畫時，必須先針對畫中的主題選擇基本色彩。如果畫的是風景時，請選擇較多層次的綠色。但如果要畫人物，就需要比較多的皮膚色調，並加上一些其他顏色來畫模特兒身上的服裝。除此之外，還要準備一些中間色來畫亮面與陰影。

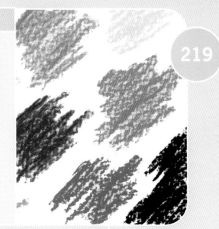

運用三原色

理論上所有的色彩都可以由三原色（紅、藍、黃）調合出來，所以必須多加利用三原色（three primaries）來練習調色，並培養色感。

選擇顏色

選擇性地購買粉彩，避免擁有過多剩餘的顏料。雖然美術社有販售描繪人物、風景或靜物的專用粉彩組合，但是仍可能會多出一些較少使用的顏色。如果選擇個別顏色來購買，色彩範圍會較有變化。

動筆創作

選擇粉彩

以下有四種不同類型的粉彩，要記住他們的特性，以供選擇時參考。

軟性粉彩：易碎，色彩鮮豔，可用來調和色彩和覆蓋大面積的區域。

硬性粉彩：較不易碎，易擦拭，用於草圖與細節。

鉛筆粉彩：乾淨，不易碎及染污，用於細緻的作品與交叉線影法。

油性粉彩：不會碎，可做出油畫效果，不會和其他粉彩混合。

品質至上

若要確保粉彩作品能長久維持鮮明的色彩，就要使用品質最好的粉彩，即使可以取得便宜的粉彩，但因為其中石膏的含量較高（用來拓展粉彩的混合物），會使色料的耐光性降低，時間一久，就會褪色。

臨時儲存盒

倘若沒有一個專門的儲存盒來保存粉彩筆，可以用瓦楞紙板來舖在盒子內或抽屜裡，瓦楞紙板上的皺折可以將粉彩筆區隔開來，避免互相弄髒，有格子的塑膠容器也是充當畫盒很好的選擇。

粉彩技法

選對顏色

225

如果有很多的粉彩筆,應該依照顏色種類的區別,將它們分別存放在不同的容器中。例如綠色放一盒,紅色放在另外一盒等,當作畫時,就能輕易從盒子裡各種深淺不同的粉彩中找出合適的顏色。

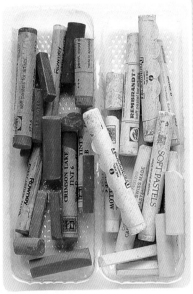

保持清潔

把粉彩放進盒子之前,可以先在盒子內裝入碾碎的稻米粉末,將

226

粉彩筆排列在其中,這樣可以讓粉彩之間不致於互相接觸,而且粗糙的碎米也可摩擦掉粉彩上沾到其它顏色的粉塵,而維持粉彩筆的乾淨,但在上色前記得先將粉彩筆上的稻米粉末清除乾淨。

動筆創作

清潔粉彩

通常軟性粉彩筆容易在作畫的過程中弄髒，這時可以將這些粉彩筆與足夠份量的稻米粉末一起放入大塑膠袋內，再將塑膠袋上下甩動後放入篩子內，髒的粉末會隨著稻米粉末被篩走，而留下乾淨的粉彩筆。

227

設置工作站

如果在作畫時常會將粉彩筆亂丟，可以利用一個舊的電視桌，或是有輪子的小推車、小茶几來當做粉彩的工作桌，可以到舊家具行找到這些東西，但最重要的是在桌面或是推車的上面要有隆起的邊緣，這樣粉彩筆才不會滾落地面，而桌面下方的架子則可以用來放置瓦楞紙盒、固定劑、噴霧劑，破布、毛巾、紙筆等工具。

228

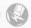

即興的調色盤

　　許多超市或熟食店都有販售用塑膠盤裝的蔬菜。別丟掉這些盤子，它們可是輕便的理想調色盤，可以把不同題材所需的粉彩筆放置其中。

保持作品乾淨

　　作畫時，如果要避免粉彩筆的碎屑掉在畫作上，請傾斜畫板或直立在畫架上，如此一來，附著較不緊密的粉屑就會從紙上掉到桌上或地板上，再用吸塵器吸掉即可。

230

動筆創作

關於畫板的建議

要確定畫板的四周都要比畫紙寬，這樣才能在作畫時得心應手。如果畫板的大小和畫紙一樣大，可能會局限構圖，在這種情況下，風格也無法盡情發揮。此外，畫板也可充當畫作的邊框，它可協助正確判斷畫中物體的比例與尺寸。

231

自製色表

如果在作畫時，撕去包裹粉彩筆上的包裝紙，可能會忘了每支粉彩筆的顏色名稱，因此在作畫之前最好自製一張色彩表。在一張紙的邊緣用各色粉彩畫上一小色塊的顏色，然後註明其顏色的名稱及濃淡，當想辨識畫中的色彩時，就可將此色彩表的邊緣與圖上的顏色重疊，當然也可以用來辨識已掉了包裝紙的粉彩筆。

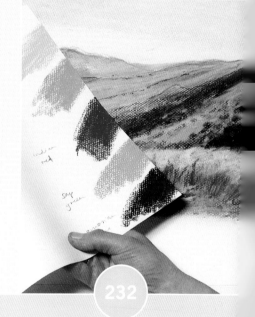

232

完美的表面

 如果作品表面出現瑕疵，有可能是因為紙張質感所致。此外畫紙下的畫板如果出現凹洞、隆起或切割線，畫上粉彩時也可能會產生「拓印」效果，要避免此問題，可先用無酸性的畫紙墊在粉彩紙與畫板之間，就有一個平整柔軟的表面可供作畫。

由硬到軟

 同時使用硬粉彩與軟粉彩時，先用硬一點的粉彩作畫，避免一開始時就使用很軟的粉彩，因為它們會堵塞紙上的毛細孔，徒增往後調整的困難。

避免弄髒畫作

 若要避免因手碰觸而弄髒粉彩畫作，右撇子必須要習慣由左向右畫，並且由上向下畫，而左撇子則由右向左畫。以這種方向作畫，手就可放在尚未上色的畫紙上，而不會不小心弄髒已畫好的作品。如果無法以此方式作畫，也可以在已完成的區域覆蓋一張紙，那麼在畫其鄰近的區域時，就可以將手靠在覆蓋的紙上作畫，不至於弄髒畫作。

動筆創作

畫紙與底材

　　「標準」(standard)粉彩用紙原本就有許多不同的底色可供選擇，大都可滿足使用者的需求，但也可以自行實驗不同的紙材，例如許多畫家喜歡用砂紙來作畫。此外，水彩紙也頗受歡迎，它可以染成各種顏色，如果喜歡紙上有一些肌理，也可以先在紙的表面上一層壓克力顏料或壓克力打底劑。

軟性粉彩的用紙

　　使用軟性粉彩作畫時，若粉彩無法附著在紙上，一定是用錯了紙張。軟性粉彩最容易附著於有紋路的紙上，因為這些紋路會把小粉粒固定住。

1. **米坦特法國粉彩紙**（Mi-Teites Paper）的表面有類似細鐵絲網的紋路。反面也可使用，它有完全不同於正面的質感。米坦特法國粉彩紙非常堅韌，適合用在作畫時需非常用力塗抹的畫作上。

2. **安格爾粉彩紙**（Ingres Paper）的表面有緊密排列的平行線。並有多種顏色可供選擇，從淺的自然色到濃烈的暗色都有，也有表面上有斑點的粉彩紙。

3. **水彩紙**（Watercolour Paper）並非是受歡迎的選擇。因為它只有白色，但必要時可以用水彩、壓克力顏料或粉彩將其染色。

4. **絲絨紙**（Velour Paper）的表面覆有一層上過粉的棉花。對色粉顆粒有很好的附著性，可用來畫較厚重的粉彩畫。

5. **麵粉紙**（Flour Paper）適合用來畫粉彩作品，但是只以小尺寸出售。

6. **有兩種砂紙**（Sand Paper）可以用來畫粉彩。畫家級的砂紙呈中性色，有較大的尺寸可供選擇。乾濕兩用的砂紙則可加上渲染，但尺寸較小，而且只有黑色。若要選擇砂紙作畫，請用最細的砂紙。

7. **粉彩布**（Pastel Clothes）的表面是合成纖維，而背面加以玻璃纖維來強化它。它可像紙一樣吸收底畫的顏料，而且沾濕後不會產生皺折。

油性粉彩用紙

　　油性粉彩不像軟性粉彩一樣容易掉落附著於紙上，所以如果想厚厚地堆疊色彩，使用一張有紋路的紙可以達到最好的效果。

1. **米坦特法國粉彩紙** 適合用來畫油性粉彩，正反面都可使用。米坦特有色紙非常堅韌，適合用來以未精煉的松節油拓開油性粉彩或直接在紙上調色，都不會傷及紙面。

2. **安格爾粉彩紙** 也可用來畫油性粉彩。雖然不如米坦特有色紙堅韌，但紙的表面也是屬於不易損傷的，亦可以未精煉的松節油來處理油性粉彩。

8. **水彩紙** 不論是熱壓處理過平滑的紙或是中等粗細的紙，都是畫油性粉彩的不錯選擇。可以未精煉松節油稀釋油畫顏料或壓克力顏料加水稀釋來做染色。

9. **油性素描紙** 有類似畫布的質感，適合用來將油性粉彩畫成油畫的效果。它非常的堅韌，可使用筆刷與線條的技法來作畫。如果畫錯，亦可使用未精煉的松節油擦掉顏色做修正。

畫紙與底材

避免褪色

238 如果希望作品能長久保存，就要使用無酸性的畫紙，因為這種紙張不會因時間的長久而褪色或分解，也不會導致粉彩變色。

選擇紙張

239 實驗以不同質感的紙張作畫，可以讓作品呈現出不同效果。安格爾粉彩紙（如下）有正反兩面，一面有紋路，另一面是光滑的。米坦特法國粉彩紙也有兩面可供使用。

替代用紙

無法取得標準的粉彩紙時，再生紙是個很好的替代品，但如果不是無酸性的紙張（Acid-free Paper），時間久了會產生褪色現象。

240

光滑的成品

　　若想要完成後的畫面是平整的，可以使用蝕刻版畫或是一般版畫用紙，它比熱壓處理過的水彩紙好，因為他們有輕微的吸附力，可讓粉彩容易附著於紙上。

無需固定液

　　如果不想在完成作品後還要用固定液來固定作品，就要選用表面有齒狀紋路的紙。紙張對於粉彩的吸附能力越好，就越不需要使用固定液。

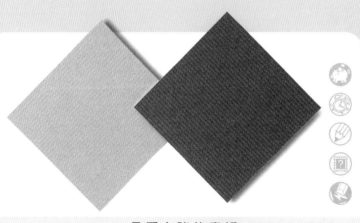

承受力強的畫紙

　　若需要在畫紙上使力地作畫，可以考慮買粉彩紙板。粉彩紙板具有粉彩紙表面的質感，且有硬紙板的支撐，可承受作畫時的壓力。

最後的選擇

倘若真的都找不到適用的紙，可以用棕色包裝紙來充當粉彩紙。看看惠斯勒（James McNeil Whistler）畫的粉彩畫《威尼斯》（Venice）就可證明這種說法！但要注意，因為這種紙並非無酸性紙張，所以最好只用來畫粉彩速寫或草圖。

《黃色與藍色的靠墊》(局部)，奧利維亞‧托瑪斯（Yellow and Blue Cushions by Olivia Thomas），畫中紙的顏色與粉彩形成的對比效果。

建立對比

多數畫家喜歡選用與主題色彩一致的有色粉彩紙，但另一種選擇是可以使用完全相反顏色的紙。例如：用暖黃色或棕色的紙來畫雪景或灰藍主體的風景，這種紙在開始作畫時就是一個色彩對比的情況，所以如果有小區域紙的底色在完成的作品中顯露出來，正可以用來襯托藍與灰的色感。

《白色的菊花》（局部），奧利維亞‧托瑪斯（White Chrysanthemums by Olivia Thomas），畫家使用黑色的紙來製造對比。

粉彩技法

有顏色的紙

　　當畫面顏色看起來有些暗沉，或是整個感覺不對時，試著用不同顏色的畫紙來作畫吧！使用有色紙張作畫時，有些地方可以直接利用畫紙底色而不用上色，這表示不需要使用太多粉彩。例如：灰色的天空幾乎可用紙的顏色來表現。

《契斯維克大屋的秋色》，奧利維亞‧托瑪斯（Autumn Colors at Chiswick House by Olivia Thomas），藍色畫紙賦予黃與橘的景色額外的光彩。

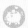 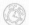

246

改變底色

247

　　如果畫紙的底色不符合需求，而紙又夠厚的情況下，可以用水彩或壓克力顏料渲染，改變底色。但記住要先將紙拉平以免產生皺紋。

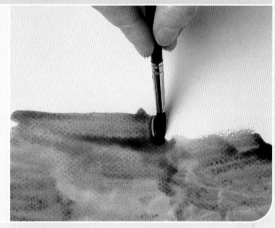

以粉彩打底

248

　　可以改變水彩紙的底色或是將它染色，也可以用乾擦法（**Dry Wash**）塗上想要的色彩。這其實很簡單；只要用刀片刮下粉彩筆上的粉末，等到數量夠多時，再用布或棉花將它在紙上拓壓開來。如果需要的話，也可以在某些地方加深顏色，甚至使用不同的顏色，例如在風景畫中，將天空的部份塗上藍灰色，地面則塗上黃棕色。

在此用了三種顏色做為天空與地面的基本色調。

粉彩技法

148

非凡的染色

中國人常用濕茶葉搓揉紙面染色。另外，利用使用過的茶包擠壓在畫紙上也有同樣的效果，當然咖啡也是一種很好的染色材料。

249

保留紙面齒紋

如果用壓克力顏料來染色，必須要小心不要塗得太厚或太均勻，因為可能覆蓋紙面的紋路，如此粉彩就不容易附著在紙上。

250

以碳筆打底

用風景畫家用的碳筆在水彩紙上作畫，可形成有趣的質感，而且與粉彩融合得很好。先將碳筆畫在紙上，然後刷掉多餘的粉末，再畫上粉彩。

251

額外的肌理

想表現粗糙肌理時,可嘗試使用較粗的水彩紙。如果不喜歡在白色紙面作畫,就用水彩或壓克力顏料來染色。

有肌理的底

可以試著在磅數較重的水彩紙上加上壓克力打底劑或壓克力造型膏(Acrylic modeling paste)來製造粗糙的質感。使用大鬃毛筆刷以斜角或多方向的筆觸塗上,乾了之後畫上粉彩時,仍會顯現出下方的筆刷痕跡,如此可賦予成品特殊的質感。

253

用油漆刷塗上壓克力造型膏。

粉彩的顏色會附著於隆起的部分。

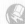

有肌理的底只有用於天空的區域。

粉彩技法

加深暗色

　　若找不到想要的暗色，或是加了暗色後使作品失去光澤，而達不到想要表現的深色調時，可以在一開始作畫時，試著使用不同的媒材來輔助，例如利用稀釋的墨水或非常稀薄的壓克力顏料來處理暗色面。

使用畫筆沾稀釋過的黑色墨水上色。

等到墨水全部乾燥後才畫上粉彩。

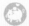
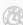

紅棕色的粉彩在黑色的墨水上製造出豐富的棕色調。

去除斑點

　　粗糙水彩紙上的紋路有時會讓粉彩筆觸無法連貫，當畫作完成後常會看到許多白點出現在畫面上。所以若在作畫前就先用與主題同色調的水彩或壓克力顏料來做淡彩渲染，那麼這些沒畫到粉彩的小點就不會那麼明顯。

畫紙與底材

預備底稿

　　粉彩創作有一個常會遇到的問題，就是一旦畫上粉彩之後，就不易擦掉，所以需要一個很好的底稿。要如何製作底稿呢？一般的鉛筆並不適合用來畫粉彩畫的底稿，但可以用碳筆或粉彩鉛筆。另外有許多實用的方法，例如打孔轉印法（Pouncing）或用透過紙描畫轉印圖案等，這些技巧尤其適用於精細複雜的構圖。

底稿

256

　　不要用石墨鉛筆畫軟粉彩底稿，因為石墨含有一些油性成分，會排斥粉彩的色料，可以使用硬粉彩、粉彩鉛筆或碳筆來畫底稿。

透過紙轉印描繪圖案

　　如果需要用鉛筆來描繪細緻的底稿，但又怕鉛筆的石墨會排斥粉彩，可以透過紙的描畫來轉印圖案（Tracing the Image）。要實施此法，首先把要設計圖案畫在一張打字紙上，然後用2B鉛筆在這張紙的反面有圖案處畫上碳色，再將這張紙覆蓋在粉彩紙上，正面朝上，用細鉛筆描畫轉印在粉彩紙上。這需要多花一些時間，但是卻可以保持畫紙原本的樣子，而只在上面留下不明顯的圖案印痕以供作畫，如此就不會因鉛筆石墨而影響粉彩的附著。

在打字紙草圖的反面用2B鉛筆畫滿。

257

打孔轉印法

　　另外一種轉印圖案的方法就是打孔轉印法（Pouncing），適合用於小巧複雜的圖案設計。先將已畫好圖案的描圖紙覆蓋在畫紙上，然後可以使用長針、尖錐或類似的工具沿著圖案的線條打孔，再用布或棉花將粉彩粉末壓過這些孔，這樣就會產生色點而構成不明顯的的線條，若有需要，還可以用適合的粉彩鉛筆來加強這些線條。

先用尖錐沿著圖案的線條打孔。

在圖案上畫上軟性粉彩，再以棉花將粉彩粉末擦壓過這些小孔。

移開紙後，就可輕易看到這些點。

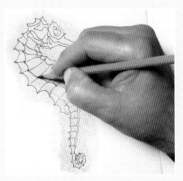

用一支硬鉛筆轉印圖案的線條。

轉印的線條雖不明顯但夠清楚。

白色線條的底稿

可以利用尖銳的物體在紙面上壓出凹痕，再畫上粉彩來製造出有趣的效果，如此一來凹痕處就會顯現出白色的線條。這種方法最適合用在水彩紙上，但要選用堅韌一點的紙。可使用如毛線勾針的器具直接在紙上畫線條，或者以原子筆或鉛筆用力地描繪預先已畫在描圖紙上的圖案。

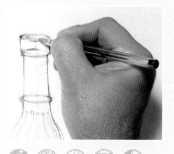

原子筆可以製造出清楚的凹痕。

畫上粉彩後，凹痕處顯現出白色的線條。

陰影區域

如果用碳筆來畫底稿，那麼在陰影部份可以先輕輕地畫出交叉線，以便往後作畫時參考。記得要刷去多餘的碳粉，並且在畫上粉彩之前先噴固定液，以避免碳粉的污染。

粉彩技法

碳筆素描

　　碳筆適合用來畫底稿，因為它的質感能夠與粉彩相配合。在以粉彩上色之前，先用布輕擦底稿的線條，大部分的碳粉會脫落，只留下一些不甚清楚的影像供作畫時參考。

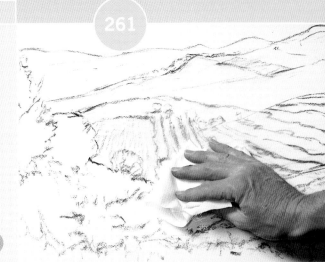

加強陰影

　　使用軟性粉彩較不易畫出暗色調，因此可以在開始作畫時，先用黑墨水加強陰影處的構圖。在墨水未乾之前，可將這些墨水的邊緣區域稍微拓開，然後再畫上粉彩，讓墨水與粉彩混合。

使用未稀釋墨水畫出深黑色的線條。

墨水加水來畫出中間色調，最後再加上粉彩。

預備底稿

特殊效果

　　本單元將藉由實驗不同的技法，來協助發展出自己的粉彩風格。在此，不只會發現如何藉由調色或薄塗粉彩來製造細微的色調變化，也可以嘗試以較特別的方式來作畫，例如溼刷法，或在油性粉彩上實施刮修法。最後，也將提供如何修改畫面的建議。

羽紋畫法

263

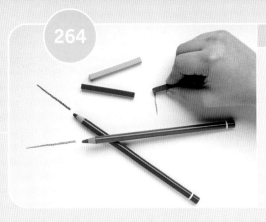

硬性粉彩蓋過軟性粉彩

　　若計畫在畫軟性粉彩的尾聲加入硬性粉彩或粉彩鉛筆做修飾時，使用軟性粉彩上色就不能上得太厚，因為硬性粉彩不但無法附著在厚層的軟性粉彩上，還會蓋過原來的軟性粉彩。

調降色調

　　羽紋畫法(Feathering)也可用來降低過亮顏色的色調。譬如：如果紅色看起來太鮮豔了，可以用它的互補綠色來做羽紋畫法。最好使用硬性粉彩或粉彩鉛筆，但如果這個區域已畫上一層厚厚的軟性粉彩，那最好還是使用軟性粉彩來做修飾。

265

　　從事粉彩或油性粉彩創作時，若因過度上色或調色而導致畫面失去鮮活感，可利用羽紋畫法挽救。要使用亮一點或暗一點的顏色，以直線條的筆觸快速地畫過需要修改的區域。

《傑克森大坑外面》，道格‧朵森（Outside Jackson Hole by Doug Dawson），畫中使用羽紋畫法修飾天空與山景。

特殊效果

立體的型態

266

空間與景深

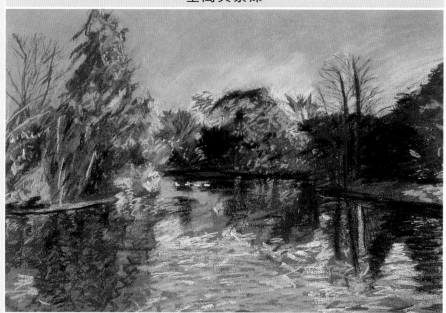

《秋末的杜威奇公園》‧蘇西‧巴拉茲（*End of Autumn, Dulwich Park by Suzie Balazs*）‧畫家將前景畫得鮮明搶眼。

當畫的立體物體看起來過於平面而不夠立體時，很有可能是線條畫得太直了。沿著物體本身型態描繪出的弧線將會加強立體的感覺。

如果想在畫面上製造出非常明亮或極度陰暗的區域，必須要使用柔軟且調合的筆觸。

《慶助》（局部）尤拉尼亞‧克里斯蒂‧塔伯

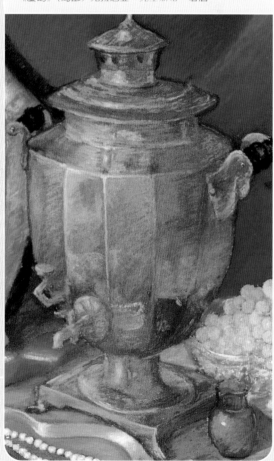

假使畫面看起來缺乏立體感，可能是因為作畫時筆法太一致了，若是這個原因，可將前景畫得較鮮明；而遠景畫得較柔和、朦朧，如此就可加強畫作的深遠空間感。

特殊效果

生動的畫面

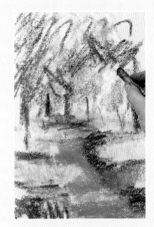 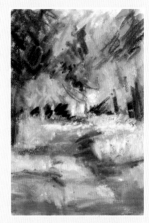

倘若粉彩作品看起來缺少光澤或不夠生動,可能是因為筆法太一致,線條長度與方向太過類似。變化線條筆法的角度可改善此現象。

加上幾筆輕盈的線條在原有的斜線上。

斜角線筆觸使樹木更生動。

269

強調焦點

要讓焦點(引起觀者注意的中心)顯現出力度,應要畫得鮮明、有力;相對地在周圍則畫得較輕柔、模糊。

《學者》,葛瑞‧麥可 (*Scholar by Gary Michael*),運用靈活的筆觸不僅製造出整張畫的質感,同時也顯示出臉部是整個畫面的焦點。

270

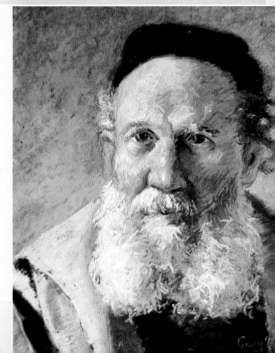

製造一致性

當作品看起來有點雜亂，可能是畫得線條和角度變化太多。若想要有引人入勝的效果，可適時改變筆觸，但每種筆觸都要重複數次才可達到整體的一致感。

《法格蘭村的下午》，黛勃拉·美尼弗德（*Afternoon, Ville Fagnan by Debra Manifold*），畫面儘管仍參差些變化，但都是用相同筆觸作畫。

272

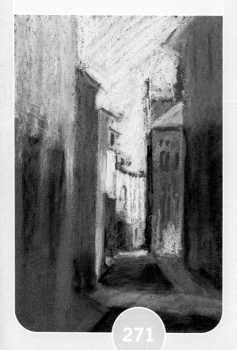

271

點畫派的色彩

當用粉彩在紙上調色時，若有無法製造出令人滿意的空間感或色調變化的困擾，可參考一下葉德瓦·烏依亞爾（Edouard Vuillard）、歐迪龍·魯東（Odilon Redon）、皮耶·波納德（Pierre Bonnard）與亨利·馬諦斯（Henri Matisse）等人的畫作，觀察他們是如何運用點畫派的技法來調和色彩。在他們的作品中，並非總是先調好顏色再上色；相反地，他們將個別的顏色以點或小筆觸畫在紙上，讓這些顏色在觀賞者的眼中自行融合，以產生有趣的畫面質感與色彩的波動。

安靜的顏色

在粉彩中屬於中間色調的顏色非常有限,因此想要製作細微的顏色變化與達到較「幽暗」的效果可能有些困難。可以試著配合碳筆的使用來畫想降低彩度的地方。例如在風景畫裡,中遠處的灰綠色與藍綠色通常可以用碳筆薄薄得畫一層在粉彩上。另一種方式則是先用碳筆上色後,不要使用固定液來固定,再直接畫上粉彩,使其與底層的碳粉結合。

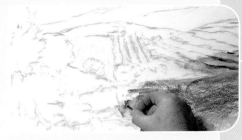

兩種媒材可以調合地非常好。

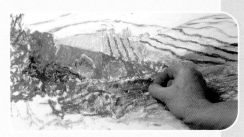

碳筆可重疊在軟粉彩上,也可以用在其下。

273

交叉重疊

想製造交叉影線的效果,首先要以拿鉛筆的方式來拿粉彩筆,快速地沿著同一個方向畫出平行線條,然後再以第二枝粉彩筆,用幾乎接近直角的交叉線畫在第一層的顏色上。先畫色彩較強烈的暗色,否則加上的第二層色彩會覆蓋住下層的顏色。例如在淺綠色上加深藍色的線條,綠色線條將會看不清楚。

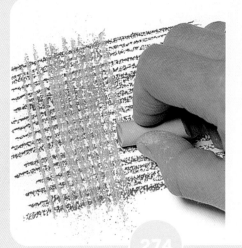

274

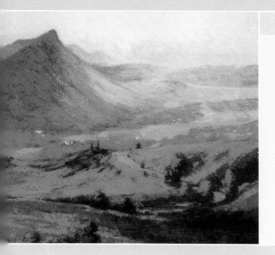

托曳法

當要托曳色彩（dragged color）在另一個顏色上時，先用力畫上第一層的顏色，然後以非常輕的力道在上面薄薄地塗一層，通常會用粉彩筆的側面來做出此效果。如此可以在畫面上產生一層類似薄紗的色彩，不但可以修飾原先下層的色彩，又不會全然覆蓋住原本的色彩。

《莫里森的風光》，道格·朵森（View Over Morrison by Doug Dawson），畫中大量地使用粉彩薄塗技法，尤其是在遠山部份。

275

濕刷

軟性粉彩幾乎是由純色的色料所構成，因此可以用水來延展開，跟使用粉餅水彩極為類似。可用濕刷技法（wet-brushed）來軟化粉彩的筆觸，或是在畫面上快速地大筆上色。筆刷以清水浸濕後刷在粉彩上，可讓畫面產生動人的效果。這不僅可有類似水彩渲染的效果，並且也會留下粉彩原來的筆觸。

276

軟性粉彩幾乎是由純色的色料所構成，可以加水來延展與拓散。

特殊效果

163

軟性粉彩混色

如果想要讓粉彩作品達到平順的效果，或是在顏色與色調上有細微的漸層變化，可以在畫面上直接調和粉彩。在大面積的部份，先輕輕畫上粉彩，然後用手或布塗抹；也可以畫上多層顏色，然後在紙上調和成另一種顏色。在小範圍時，傳統的方法是以紙筆來混色，但也可以改用棉花棒。但這個方式無法在砂紙或絲絨紙上充分發揮。

油性粉彩混色

油性粉彩不像軟性粉彩一樣容易被調和，但若使用未精煉的松節油（White spirit）先將油性粉彩溶解就可以順利的進行調色。在大面積時，先畫上油性粉彩，然後用筆刷或布沾滿未精煉的松節油來刷過這區域；而在小面積則可用已沾上未精煉松節油的小畫筆、棉花棒、紙筆或是直接用手指來調色。

使用未精煉松節油來調合色彩。

可以形成平順的漸層色調。

粉彩技法

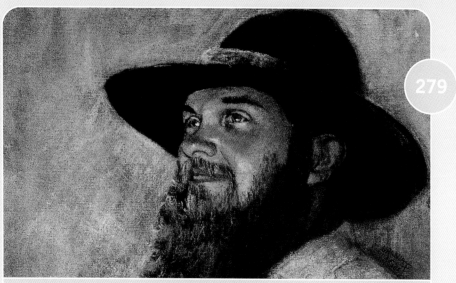

銳利的邊緣

　　使用粉彩作畫，較不易畫出清晰鮮明的邊緣，因為它的線條很容易暈開。想要畫出比較清晰的邊緣，有一種技法就是在這個邊緣的兩側同時畫上顏色，使兩種不同的顏色在邊緣處形成對比。

《警探》（局部），尤拉尼亞·克斯蒂·塔伯（The Sod Buster by Urania Christy Tarbet），畫家使用畫布繪製以減少粉彩的暈開沾染。

清晰的輪廓

　　作畫時可用紙邊充當遮蓋物，一等畫好後，輕輕將這張紙提高移去，如此可避免破壞輪廓。

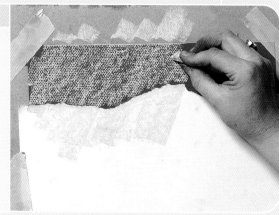

特殊效果

粉彩鉛筆與粉彩棒

將粉彩鉛筆削尖與軟性粉彩棒並用可以畫出清晰的邊緣，也可以用來加強輪廓線條。

磨尖軟性粉彩

想要用軟性粉彩畫出比較細的線條，有兩種方法，第一種是把粉彩棒折斷，用斷裂面的邊緣來畫，第二種是用粉彩棒在砂紙上輕輕磨尖。然而，要畫細線條一定要等到快畫完時才進行，因為太早畫可能會因處理其他畫面而將其弄糊或弄髒。

粉彩鉛筆技法

若以軟性粉彩運用交叉線影法或羽紋畫法遇到困難，可以試著使用粉彩鉛筆或硬性粉彩。它們比較長，且不容易碎裂折斷的性質較容易控制，並且不易弄髒手。

粉彩技法

刮修的效果

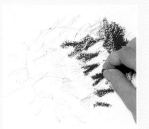

先畫上幾層油性粉彩。

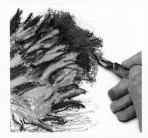

使用刀片的尖端製作出非常細的線條。

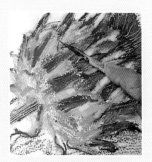

使用的力道不同，效果就有一些不同。

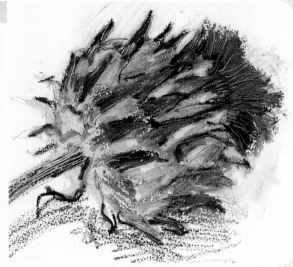

刮修法適合用來描繪有細微線條的主題。

在油性粉彩技法中，想製造亮面及許多不同的色彩效果，可使用刮修法（Sgraffito，刮除上一層顏色來顯露出下層顏色的方法）。先用這種方法在畫紙上某個區域用力塗上一層粉彩，然後再上厚厚的第二層粉彩，要注意的是，不要讓這層顏色塗擠入第一層色彩，之後可用尖銳的工具刮除上層的顏色。刀片的尖端可以刮出非常細的線條，若使用刀背則可輕輕刮出類似破色效果，因為它只會移除表層的色彩顆粒。這種方法也可以用在軟性粉彩上，但是必須是在堅固的底材上，如粉彩板，並且要先固定好第一層粉彩後，再上第二層粉彩。

特殊效果

自製紙筆

285

可以用自製紙筆來製造畫面細微處的色調。拿一支牙籤與一張紙巾浸濕後，以牙籤為軸，把紙捲起來，牙籤棒要儘量靠近紙捲的一端，等紙乾後，紙捲會縮緊變硬，因此不需外加膠水固定。紙筆使用後髒了，只要把紙攤開來丟掉即可，牙籤棒可以再利用。乾燥的自製紙筆可以用於調和軟性粉彩，但用於油性粉彩的調色時，則要先沾上松節油或未精煉的松節油才可達成效果。

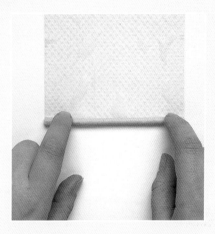

將濕紙巾捲在牙籤上。

軟焦效果

想要在畫面上製造出具模糊感的失焦效果，可用手指、紙巾或布來將輪廓的線條搓揉成模糊狀。馬內（Edouard Manet）常使用這種方法畫得彷如失焦相片，這在那個年代是非常流行的。

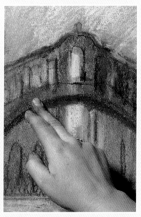

可用手指軟化邊緣。

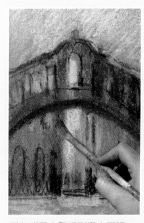

用布或是大鬃毛刷畫大面積。

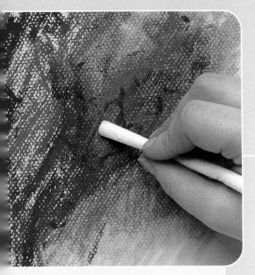

此自製紙筆可用來調色。

製作肌理

想要製作肌理的效果，如要畫遠方的樹叢時，可以使用指尖或小棉花球輕戳在畫面上的軟性粉彩；如果要有更明顯的效果時，可先將手指或棉花球沾濕。而同樣的方式也可用於油性粉彩，但必須使用未精煉的松節油來取代水。

287

加細節

若在塗滿粉彩的畫紙上，以軟性粉彩加畫細節時，可能無法附著得很好，要克服此問題，可將粉彩筆先浸入水中，然後再用力畫上即可。

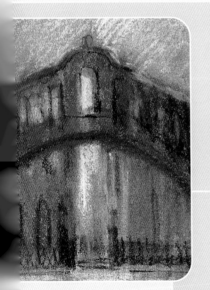

的效果看起來較溫和而有氣氛。

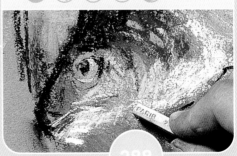

288

以固定液當媒材

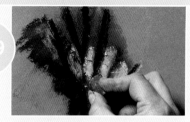

在第一層粉彩噴上固定液後，再加上其它的粉彩。

混用粉彩與固定液有油性粉彩的效果。

　　想製造特殊的畫面效果時，可利用固定液與軟性粉彩混合。可以先噴上固定液，在未乾時就畫上粉彩，也可以在已畫好的粉彩上噴上一層厚厚的固定液，然後用畫筆修飾畫面，或是再加上其它粉彩，更極端的方式是將畫筆浸入固定液中，再用來修飾畫面。雖然沒有人確切知道是什麼方法，但竇加（Edgar Degas）使用類似的方法在他的粉彩畫中加入一種膏狀物，以增加畫面效果。

噴上蒸氣

　　竇加（Edgar Degas）發明噴蒸氣在軟性粉彩上的技法。。如此一來，已潤溼的粉彩色層就可以用畫筆來修飾，拓展了畫面肌理的製作方法。如果想要實驗這個技法，要先選用拉平過的畫紙，以免紙張噴上蒸氣潮濕後，產生皺褶。

裁縫用的蒸氣熨斗噴出的蒸氣把畫紙與粉彩都弄濕。（下面）然後用畫筆來修飾濕的粉彩。

高 光

　　高光（Highlights）處理在一幅成功的粉彩作品中佔了極重要的角色。因為粉彩屬於不透明的媒材，所以在暗色調的色彩上可以直接加上淺色調的粉彩，因此作畫時可先專注於暗色的處理，最後再上亮面。然而，最後在處理高光時要特別小心，尤其是已塗上厚厚一層粉彩時，要注意畫上高光的粉彩可能會與下層的顏色混合而變髒。

先畫暗色調

　　一開始作畫，先不要畫上明亮的色彩，如果太快或太隨意地使用明亮的顏色，當要畫暗面時就會遇到顏色畫不深的困難，而使畫面看起來會灰灰的，有點褪色的感覺。所以應該先花時間處理陰影與中間色調。

《墓園》，道格‧朵森（The Graveyard by Doug Dawson），他將一片片的淺色天空參差畫在中間色調的色彩中。

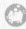 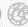

高光

畫高光的步驟

292

如果主題中有一大片且明確的亮面，例如：風景中的白色房屋，可以先用白色粉彩鉛筆畫出來，以便之後上色與修飾。

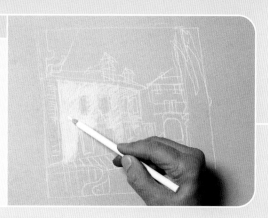

光線的改變

在戶外作畫時，要記住光線的方向會隨著時間而改變，也因此亮面會產生變化。在作畫之前要先記錄光線照射的方向，並且在整個作畫過程中要遵循這個光線的方向，以避免畫面上出現有衝突的陰影與亮面。倘若有足夠的時間，最好選擇於不同日子的同一時段在相同的地點作畫，這樣才可以捕捉最正確的光線效果。

293

固 定

　　粉彩畫家對於使用固定液（Fixative）一直存有爭論。有些畫家完全不用，宣稱固定液會破壞粉彩色澤的鮮明度；然而有些人則會在作畫過程中定期噴上固定液，但在畫作完成後卻不加任何固定液；另外還有些畫家只有在畫作完成時才噴固定液。假使想要使用固定液，但又覺得不易掌控及使用，以下將會教導如何處理，以達到最好的效果。

噴霧器

　　如果是使用噴霧器將固定液噴在軟性粉彩上，噴嘴可能非常容易堵塞，所以每次用完之後，須用細鐵絲清一清噴嘴管，以保持通暢。

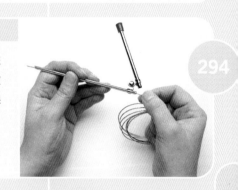

294

非噴灑式固定

　　許多粉彩畫家發現，固定液會改變軟性粉彩的顏色與質感。所以另一種替代的方式是先將一層蠟紙或玻璃紙覆蓋在畫作上，再蓋上一塊板子、施以壓力。這樣一來，可使粉彩粉末與紙張結合得比較緊密，而不影響到粉彩的品質。但要注意不要太用力施壓，因為這樣有可能會改變原本畫面上的肌理。

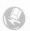

295

高光

保持顏色鮮明

　　如果想將粉彩畫噴上固定液，卻又怕它會使畫面顏色變得暗沉，可以在作畫過程中就先噴固定液，最後再加上一層粉彩與亮面。如此一來，完成的作品就可以保有鮮明色澤。

這幅畫畫到一半，粉彩就已經塗得很厚了。

噴上固定液，防止新加上的粉彩和先前的顏色混合。

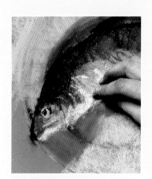

現在可以安心加上白色。

最後不再使用固定液，以保持顏色的鮮明。

 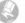

296

從背面固定

想要避免噴太多固定液在畫面上，可以試著先噴在紙的背面。固定液會滲過紙面，將底層的粉彩潤濕後固定，但不會影響到表面的粉彩。如果用得是有吸附力的紙張，這種方式比直接在畫面上噴固定液還好。

完美的固定

若經常會噴灑過多固定液在畫作上，可能是噴霧器太靠近畫面所致。作業時至少要離開畫作60公分（2呎），由圖外方往內噴灑。以慢動作來回幾次，每次都要噴到畫面的邊緣外側才停止。在噴固定液的時候要保持動作一致、均勻地噴灑，以避免噴太多固定液在同一區塊。太多的固定液會使粉彩變得暗沉，有時甚至會使粉彩的色粉脫落。

高光

修改與擦拭

初學者剛開始嘗試畫粉彩時會神經緊張，因為有人告訴他們──粉彩一旦畫上就無法擦拭。這句話只對了一半，粉彩的確無法如同鉛筆素描上的線條一樣，可被完全擦拭掉，但仍有一些擦拭的方法。其實不必擔心，只要先將鬆散的色粉刷除後，也可以輕易修改錯誤的線條或色塊。

使用軟橡皮擦

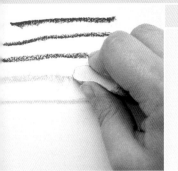

粉彩無法完全被擦拭掉，如果用一般橡皮擦來擦拭粉彩，可能會傷及畫紙，也可能會破壞畫面質感。若使用軟橡皮擦以輕輕戳黏的動作擦拭，就可以將大部分的色彩拭除，而留下很淡的線條，這樣就可以輕易將顏色蓋過。

299

以麵包擦拭

一小片被捏成塊狀的新鮮白吐司也可以充當軟橡皮擦的替代品。

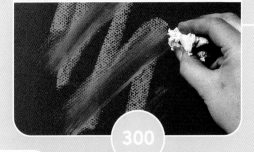

300

不要的筆跡

如果手邊沒有軟橡皮擦，可以試著用一枝硬鬃毛筆刷來刷掉不想要的粉彩。

301

粉彩技法

176

畫紙再利用

　　如果決定放棄一張粉彩畫，不要浪費那張畫紙。可將一層薄薄的壓克力顏料塗在畫面上，等乾燥後就可在上面畫上新的粉彩，但只能用於不會起皺折的紙，如磅數較重的水彩紙。此外，塗上壓克力顏料時，它會和原先畫面上的粉彩混在一起，產生一些淡淡的色澤。

302

細部修改

303

　　若想在粉彩畫上做非常細部的修改而不傷及其他畫面，可以用手指快速搓揉。這與擦拭的效果不大相同。這些搓揉痕跡必須與之前粉彩上色的方向相反。

擦拭油性粉彩

　　畫油性粉彩的其中一種樂趣就是可以輕易地擦拭畫錯的地方。不必用軟橡皮擦，只要用棉花球沾上未精煉的松節油擦掉顏色即可。可以擦得很乾淨，而且不會損傷畫面，因為未精煉的松節油很快就蒸發掉了。

304

轉印影像

　　如果對於已畫好的軟性粉彩畫之構圖感到滿意，但是卻因為過度地經營畫面而無法再做修改，可以試試竇加(Degas)常使用的技法。先將一張畫紙浸水之後滴乾，然後將它密實地覆蓋在畫上，一但放好之後，就別移動，再用手或一塊濕海綿使力地在紙背擦揉，之後輕輕地將這張新的畫紙移開，就可見原來粉彩畫上的圖案已經部分轉印到這張紙上，只不過左右顛倒罷了。將它貼在一塊板子上等它乾，這樣畫紙就不會產生皺折，如此一來就可以再重新作畫。

準備將畫在水彩紙上的粉彩圖案轉印。

用一張同樣的紙，覆蓋在原有圖案的畫紙上，並用海綿將其打濕。

將上方的畫紙移開。

原來的圖案似乎沒有改變。

新的畫紙上會出現左右相反的圖案。

305

旅 行

準備要出發到戶外寫生時，常會很難決定要帶什麼用具與材料。然而風景畫所需的顏色可能與原來習慣用的顏色不大相同，那麼，帶什麼粉彩好呢？什麼顏色的紙較合適呢？帶的越少越好，不要忘了顏色是可以調出來的，紙也可以染色，同時也要確定已攜帶足夠的面紙來保護作品。

保持乾淨

外出粉彩寫生時記得帶一些濕紙巾，需要時可以隨時清潔手以保持乾淨。如果畫的是油性粉彩，記得帶一些布和未精煉的松節油。

306

保護作品

當離家作畫時，記得帶一些無酸性的面紙，放在畫作中間來保護畫面，以免在運送過程中沾污了畫面。

307

非噴霧性固定液

在外出旅遊寫生時，基於安全的理由，可能無法攜帶噴霧性的固定液上飛機。有些沒有裝在噴霧罐中的髮型定型液，可以充當便宜的替代品，或是也可以帶一瓶固定液，配合噴嘴來使用。

308

旅行用裝備

　　如果喜歡戶外寫生，必須隨時準備一組旅行用的裝備。其中應該包括在戶外作畫遇到颱風時所需的用具，如夾子或遮蓋膠布。只攜帶一些基本色，不要帶過多顏色才是正確的對策。如果在寫生時無法取得正確的顏色，可以將真實顏色紀錄下來，譬如比畫的色彩更強烈或柔和，或是接近其他顏色等的筆記，回到家後再做調整與修改。

309

全功能畫紙

　　外出寫生時，不可能攜帶一大堆畫紙，所以帶一、兩種以中間色調為底色的畫紙，可以用來畫各種景物。如果需要暗一點或強烈一點的顏色，可以使用乾擦法（Dry-Wash），很快地改變顏色。

310

粉彩技法

保存與安全性

　　粉彩畫非常脆弱，也很容易沾污弄髒。如果不打算立刻將畫作裱框，一定要確實仔細的保護好。以下將教導如何保存畫作，並提供裱畫及裝框的建議，也有一些關於安全性的重要提示。要注意有些色粉可能對人體有害，畫粉彩時，常會有些微粒粉塵，應儘量避免吸入。

保存畫作

　　要保存完成的粉彩畫作時，用一張無酸性的面紙或描圖紙覆蓋畫面。千萬不要用報紙，因為紙上的酸與油墨可能會破壞作品。

311

長期保存

　　如果打算長期保存一幅作品，先用一個遮蓋用膠布把作品黏在一塊無酸性的板子上，然後在上面鋪上一大張描圖紙，再用遮蓋膠布將描圖紙連同粉彩畫固定在板子上。

312

裝框要點

當要為粉彩畫裱框時，記得在粉彩畫與玻璃間要墊一張厚的襯紙邊框（如果玻璃與粉彩畫面太過於接近，空氣中的水氣會凝結在玻璃面上，可能會在畫面上形成汙點）。如果粉彩畫在裱框後放在玻璃下面，不需要使用固定液即可保存很久。

313

再度審視

把作品加上邊框，可有再一次審視作品的機會，來決定要不要修改畫面。通常可以利用裁切畫面四週邊緣（Cropping）來改善構圖，也就是用襯紙覆蓋在畫面的前景邊緣一至兩吋或是一整邊，這是一種簡單的方式來重新組構兩側過於均衡或不平衡的畫面。在決定裁減襯紙大小之前，先利用手上的紙板或厚紙張，在畫面四周移動，並觀察裁切畫面四周邊緣後是否對構圖有所助益。

314

固定液的安全性

315

應避免吸入對身體有害的固定液微粒。在室內噴固定液時，必須先確定通風良好，但最好的方式仍是在戶外噴固定液。

粉彩技法

無塵的環境

使用軟性粉彩時如果鼻子會堵塞，工作室的空調就需要改善了。可以考慮使用空氣清淨機。畫粉彩時會產生很多微細的粉塵，因此拋棄式濾網會很快堵塞，必須經常更換。如果有嚴重的過敏體質，可以戴工業用口罩或N95口罩保護住口鼻，呼吸時就可以有效地濾除粉彩的粉塵。

316

安全措施

製造商在製造粉彩時已經避免使用有毒性的色粉，因為怕皮膚也會吸收這些物質。然而為了減少經手誤食到粉彩粉末的機會，作畫時需保持雙手的乾淨，當中斷作畫休息時，更是要徹底清洗雙手。

317

固定液配方

固定液可能具有毒性或是可燃性。若有會危害健康的顧忌，可以嘗試調配自用且又不會危害大氣層的溶液。要製作乾淨無色的固定液，可以溶解半茶匙的凝膠粉（Gelatin Powder）在50毫升（ml）的熱水中，讓它自然冷卻到微溫，然後用刷子或噴槍塗在粉彩作品上。但要注意的是當這個溶液完全冷卻之後就會開始凝結。

318

保存與安全性

風景畫

自然的景物中常會呈現非常多種的顏色色調，尤其是綠色系。想畫風景時，要先練習好調色技巧，同時也要先準備好適合的有色畫紙，或者是在製造瑰麗的效果前先畫上底畫。

風景的色彩

很難從可以買得到的綠色系中選擇出想要的顏色，尤其是在畫風景畫時。然而，有時甚至不需要用到綠色的粉彩筆就可在畫面上調出各種不同的綠。可在有限的顏色中挑出檸檬黃、深黃和土黃(Yellow Ochre)等三種黃色調以及普魯士藍(Prussian Blue)、鈷藍(Cobalt Blue)和法國紺青(French Ultramarine)等三種藍色調。這些顏色至少可調出九種不同的綠色。

319

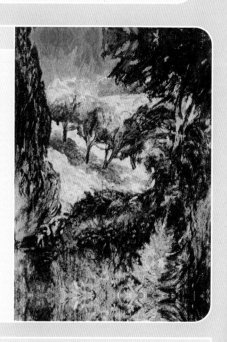

陰影的顏色

可依照畫的主題來選擇陰影部分的顏色。然而，若想在風景畫面上製造一些涼意，可以試試印象派畫家使用的技法，選擇藍色與紫色來畫陰影的地方。

320

增強色彩的底畫

是否覺得粉彩風景畫看起來太輕薄了，不大像自然的景色？如果有這種感覺，可以先使用水彩或壓克力顏料來畫底畫。例如：當畫傳統的風景時，在畫面上天空的位置先用藍色做渲染，樹的位置就用深棕色的淡彩，而其它地景則使用綠色的薄彩。當水彩乾了後再加上粉彩，畫面上的色彩會比之前看起來厚重、強烈一些。

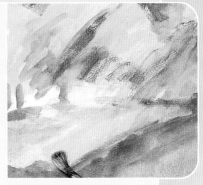

用壓克力顏料來畫出鮮明的底畫，提供作畫時的色彩基調。

321

壓克力顏料可以增加肌理。

依想要達到的效果來選擇粉彩的顏色。

油性粉彩的底畫

使用油性粉彩作畫時，不需要使用其他的媒材來畫底畫。可用畫筆或布以未精煉的松節油來拓開油性粉彩，即可製作出一系列的渲染。之後便可以在這些渲染上使用乾的油性粉彩筆畫出線條。

322

風景畫

依照相片作畫

如果在室內畫風景畫，可以使用黑白相片來做參考。倘若用得是彩色相片，相片上的顏色可能會誘使去模仿或複製同樣的色彩，而黑白相片將只會提供明暗色調的變化，並且留下更大空間來發揮自己的色彩變化。

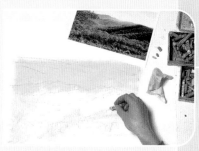

在天空的部分以乾渲染的方式染色，並使用線條勾勒出構圖。

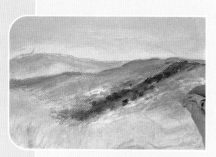

用布輕輕地調合畫面上的色彩。

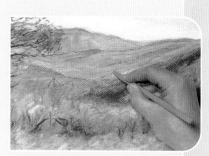

使用粉彩鉛筆來畫細緻的線條。

323

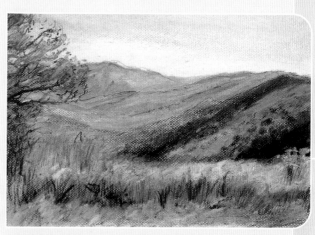

相片提供基本構圖的參考，但顏色的表現則藉由記憶與想像而自由發揮。

粉彩技法

肖像畫

　　雖然皮膚有不同色澤，但是都有其互相的關聯性。畫肖像（portraits）時，剛開始先用粉彩鉛筆或碳筆精確的描繪，並且只使用小範圍的少數顏色來上色，以底色接近中間色調或陰影的紙張來作畫。

皮膚色調

　　皮膚色調不容易掌握，如果一開始就使用太多的顏色，很快就會遇到困難。少許顏色的作用比想像中要多。畫膚色的第一個步驟就是先辨別出主角膚色的主要顏色，如果能先概略畫上顏色，在陰影與亮面處只要加暗或加亮即可。

《羅依絲》道格・朵森（Lois by Doug Dawson）在這張畫中塗上厚厚的粉彩並使之在畫面上溶合。

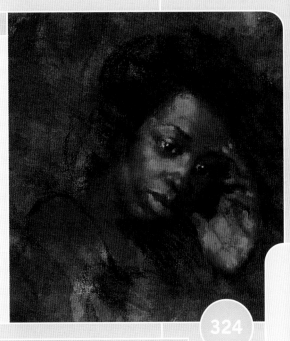

324

暈開的效果

325

　　粉彩畫紙的表面很容易上色，因此想要畫上多層的粉彩來增加深度感有些困難，因為後來畫上的粉彩很容易和下面的顏色混色，並且會暈開弄污。然而有時卻可以運用這些效果來製造柔和的皮膚色調。

《春天的花朵》，尤拉尼亞・克里斯蒂・塔伯（Spring Blossom by Urania Christy Tarbet），皮膚的色調是輕柔地將粉彩調合與暈開而形成的。

肖像畫

花 卉

花卉很適合以炫麗的粉彩來作畫。除非想要簡化主題並將花朵處理成簡單的色塊，但這麼做卻很容易搞錯花朵複雜的結構。剛開始畫花朵時下筆要輕，然後再慢慢地堆疊顏色。

表現脆弱感

畫花時如想表現出花的脆弱感，可以試著直接畫在白色的紙張上。這樣可以使畫上的顏色較柔和，並且讓花看起來比較不結實。

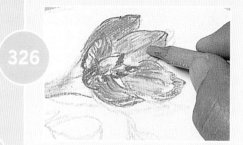

用粉彩鉛筆畫出淡淡的筆觸。

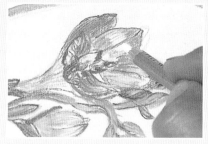

也是使用粉彩鉛筆來製造亮面。

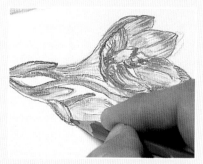

用6B鉛筆加強輪廓線。

平滑的水彩紙使線條看起來顏色較淡且細緻。

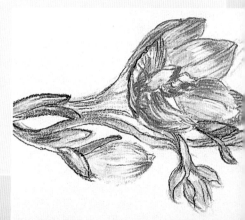

了解花卉解構

花的結構非常複雜，因此很難畫得好。開始畫花時，可用粉彩鉛筆把花的結構畫在有色紙上。依照植物的生長方向，由莖往花的頂端來畫，也就是要依照植物的自然生長線條。然後用較軟的粉彩將花瓣畫上顏色，慢慢製造顏色的強度與形成花朵輕盈的形態。

.用白色的粉彩鉛筆來畫出花的主要形狀。

用軟性粉彩沿著花瓣的型態上色。

327

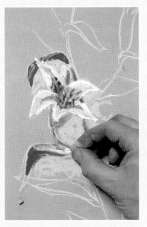

加上淡淡的背景色。

使用細砂紙來畫粉彩可以將粉彩粉末附著穩固，好安心大膽地作畫。

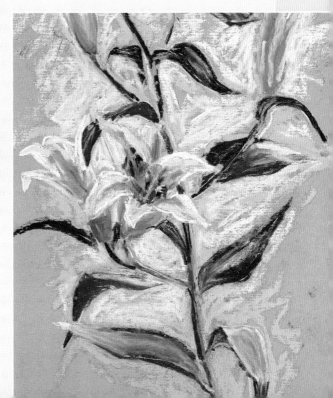

4

壓克力顏料技法

　　壓克力顏料使用容易且用途廣泛，本章節將有豐富且實際的建議，教授如何發揮這個多采多姿的媒材。建議中將涵蓋顏料的選擇、繪畫底材、筆刷與調色盤、顏色的選擇與調色、畫面效果製作的技法、畫面修改的技巧、主題相關之問題處理與壓克力顏料在工藝品上的應用。

《從橄欖樹園遠眺佛羅倫斯》（局部）亞倫‧奧立佛
(Olive Grove Overlooking Florence by Alan Oliver)

壓克力顏料介紹

　　在欣賞一幅已完成的作品時，大概都可辨識它是水彩畫、粉彩畫或油畫。然而，壓克力顏料具有多樣風貌的特性，卻可以許多不同的形式隱藏自己的身份。這種高度的變化性正是壓克力顏料令人著迷之處，但卻也常被用來模仿油彩、水彩或廣告顏料而忽略了它特殊的性質。在藝術歷史中，壓克力顏料是一種非常新的媒材，大約在二十世紀中期才開始使用，因為不像其他媒材一樣，壓克力顏料沒有正式的學院派技巧，可以隨心所欲的使用壓克力顏料創作。將它畫在紙張、畫布或木板上，使用薄塗或厚塗法，運用筆刀或筆刷來上色或結合其他媒材，也可將紙張黏貼在畫面，產生拼貼效果，有無窮的方式來創作。

　　在此我們並不是企圖去提供一套壓克力繪畫課程，而是引領著去關注一些可以做的事。如果去上壓克力繪畫課，或是買一本基礎的壓克力畫書籍，可學到如何使用壓克力顏料來作畫，但將會錯失探索壓克力顏料的多樣性以及自己從事實驗的可能性。

壓克力顏料

　　此章節涵蓋了一些可以在閒暇時嘗試的有趣技巧，也有基本且實際的建言。如果用過壓克力顏料作畫，一定知道它乾的速度奇快，可能造成一些昂貴顏料的浪費或毀壞了畫筆。但只要具備一些知識，且能控制得當，就可避免這些狀況，而且可以畫在一些較不貴的底材上以節省金錢。

　　好比這本書的設計，這章並不是要你用來逐頁翻閱，而是稍許深入探討各種媒材的特性。為了方便查閱，第一段落先提供顏料、畫面、畫筆、調色盤與顏色選擇和調色的建議，之後再針對技法、特殊效果與不同主題可能遭遇的問題處理給予提示。就像讀者曾經想過使用遮蓋護條膠布來畫建築物中的直線嗎？

　　甚至另有一單元介紹如何修畫，若一幅畫看起來不甚滿意，可以參照此單元內容來學習改善它，可把不透明的壓克力顏料覆蓋在原來畫作上或塗上薄薄的一層亮色薄彩以補救彩度或亮度降低的畫面。

壓克力顏料

初次使用一種新的媒材常會令人感到困惑；如果沒有一些指引，可能不知道買哪些才好。此單元將提供實際的建議，來協助新手在初次採購用具上能有明智的選擇，並給予「老手」一些提示，以便思考。

顏料的質感

不同品牌的壓克力顏料(Acrylic Paints)質感皆不相同，從濃稠如奶油狀到平滑如液體的都有。可先試用兩、三種品質的顏料，看看哪一種適合自己作畫的方式。可以將蒐集來的不同品牌顏料混合使用，但建議在作畫前，先試試看它們的相容性。

顏料的品質

大部分壓克力顏料都是管裝的。液態顏料則會用罐裝，份量較多但顏色的選擇較少。白色的壓克力顏料因為常使用到，所以除了一般標準管裝外，還會出售特大管裝。

測試顏料乾燥速度

　　壓克力顏料比其他顏料容易乾，但乾的速度可依作畫表面的吸收性而變。可先在畫紙、畫板或畫布的邊緣塗上一些顏料觀察。並試試顏料在不同黏稠度時乾的速度，如剛由管中擠出，與水調和後或畫在濕潤的表面上。

330

可調和的顏料

　　有些種類的壓克力顏料是以基本溶劑配合液態色母或色塊來販售，可以自行調配想要的顏色。買來後將它們儲存在有旋轉蓋的容器中就可長期保存。這種顏料在創作大畫作時是很有用的，或是可與繪畫課其他同學分攤共用來節省費用。

331

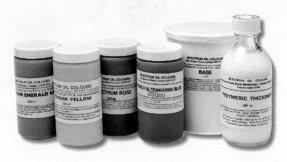

有些廠商開始生產如左圖的壓克力顏料

壓克力顏料

195

繪畫底材

　　壓克力顏料的好處之一是幾乎能夠畫在任何底材上，甚至是報紙，所以在試驗期不需花太多錢來購買底材。如果喜歡畫在畫布上，可以自己繃，或是將用過的畫布釘在板子上使用。

經濟畫紙

　　可以將壓克力原料畫在任何紙張上。一般普通的棕色包裝紙、手寫紙，甚至是報紙，都可資源回收來練習筆觸或做調色實驗。

332

紙張質感

　　在平滑的表面上，如滑面紙（Cartridge Paper英國對劣質畫紙的俗稱）或上過膠的紙，壓克力顏料很快地黏附其上並只覆蓋在表面。但如在底層顏料上再加一層顏料時，下層顏色會滑開，造成顏色的不均勻，所以應該順著同一方向且不重複運筆來避免此情況產生。表面較粗的水彩紙可以讓壓克力顏料附著較為穩固，所以畫面顏料的質感在工作時可以保持較久的時間。

《舊金山一景》，賈姬・透娜（*View of San Francisco by Jacquie Turner*)，畫家使用了平滑的水彩紙。

333

繃平畫紙

　　輕磅數的水彩紙被顏料弄濕後可能會產生皺折，但如果先將畫紙繃平固定，顏料乾後，紙面就會回復平坦。可將畫紙完全浸在清水中或用海綿將其雙側弄濕。平放在畫板上，四周貼上紙膠固定。然後讓它平躺自然晾乾。如果放在畫架上晾乾，水分會往下流，以致下方邊緣的膠布會鬆脫。

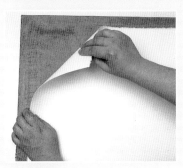

將紙雙面弄濕並小心地置放在畫板上。

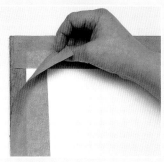

將上膠的紙膠帶弄濕後，黏在畫紙四周，紙膠與畫紙至少要重疊1.5公分。

334

使用卡紙板

　　卡紙板(Cardboard)適合用來畫壓克力畫，通常不需花錢就有，可以從一些商業包裝上取得或是用紙本的的背板。找塊厚實纖維性的板子，不要用多層紙板，因為表層的紙在繪畫時可能因濕而脫落。

335

繪畫底材

197

處理過的表面

　　畫布板(Canvasboards)比較輕，能自我支撐且容易裱框，但是相對也比較貴。已繃好的畫布也能買到，使用前要檢查是否可用來畫壓克力顏料。現在大部分的畫布都可用來畫油畫或壓克力顏料，但要注意的是壓克力顏料無法附著於用油打過底的畫布上。

強化纖維板

　　強化纖維板不貴且硬度夠。通常使用平滑的那一面，可以輕微用砂紙打磨後，用壓克力石膏底(Acrylic Gesso)或平光媒介劑打底。如果要製造粗糙的質感，試著用粗糙的那一面。

繃畫布

　　可以買有處理過或沒處理過的麻布來自己繃畫布。先組合畫框，依畫面將布裁減，必須留一些布可以反折到畫框背面，然後釘上圖釘或釘書針，將它拉緊，小心不要讓畫面產生皺紋。

先組合畫框。

在一邊先釘上釘書針或圖釘，然後再釘另一邊。

在折角落的布之前，每一邊要先釘好。

經濟畫布

可用舊床單或枕頭套來充當畫布，將它們拉平後黏在平整的硬板上，邊緣留2.5公分（1英吋）褶到背面，在輕的紡織品上使用壓克力打底劑，使用PVA（聚醋酸乙烯酯）膠與水約1：1比例調合來打底較厚重的布。

將有上膠的布面貼在畫板上，在背面塗上更多的膠，再將布往後折固定。

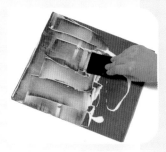

使用刷子或刮板將布面塗上底劑。

339

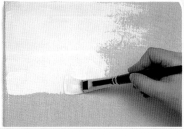

打底

還未處理過的紡織品會吸收顏料，因此畫布通常都要先經過打底。至少用壓克力石膏底（Acrylic Gesso）打兩層底，如果喜歡布面原有的顏色，則用平光的媒介劑（Matte medium）打底。

340

有色底

在白色底材上作畫，開始上色時，色感較難拿捏。所以通常打過底的畫布或畫板都是染成中性自然色：如土黃或灰色。可用相同的方式將水彩紙先染色。

341

繪畫底材

畫筆與調色盤

　　正在享受使用壓克力顏料繪畫的樂趣時，會因為發現它乾了後容易毀損昂貴的畫筆或是金色木質的油畫調色盤，而興致大減。此單元結合了畫筆與調色盤的選擇建議與如何照顧用具的重點提示來避開這些麻煩。

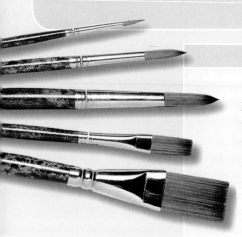

畫筆介紹

　　廠商有製造專門用於壓克力顏料的畫筆。筆刷是合成毛而非動物毛，有各種大小，形狀或平頭或圓頭。筆刷尖端平順且富彈性，無論是濃厚的顏料或薄彩都可輕易上色。

筆刷動作

　　買一枝畫筆時，先用各種簡易描繪筆法來測試是否具備多樣功能。試著使用畫筆的筆尖與側面，或將平頭筆筆刷凹折。用不同的力道壓筆刷，做出粗和細的筆觸，畫出點、短線與拉長的線條。

壓克力顏料

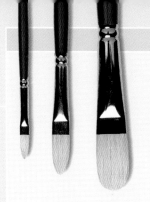

鬃毛筆

使用於傳統油畫的鬃毛筆也適合用於畫壓克力顏料。這類筆刷較為堅硬，適合用來製造一些粗糙和厚重的效果，例如乾筆刷和厚塗法。

寬大的筆觸

大型的室內裝潢用刷子可用來在繪畫時畫底色或用來畫大面積的區域，如天空或土地。使用2.5公分（一英吋）或更大的刷子，可以比較不拘謹。大膽用刷子在液態顏料上推、拉做實驗，可以發現另類調色與製造質感的有趣方法。

345

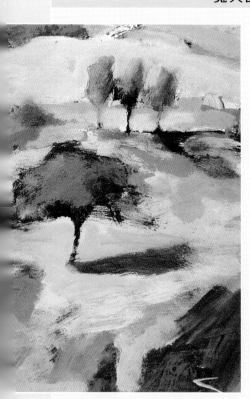

《傍晚》（局部），保羅・伯爾斯（Late Afternoon by Paul Powls） 在作品中，瀟灑的大筆觸構成的樣式與形狀是畫面的一大特色。

畫筆與調色盤

201

徹底清洗

乾掉後的壓克力顏料會毀壞畫筆。每次塗完一種顏色後，記得要清洗筆刷，作畫的過程要保持筆刷濕潤，之後一定要澈底清洗。最常見的畫筆毀損是壓克力顏料累積在鐵箍套附近的刷毛，造成筆刷逐漸硬化，所以清洗畫筆時要特別注意這個地方。

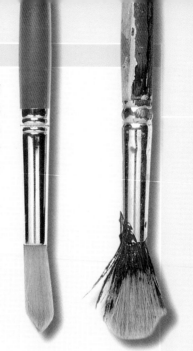

舊畫筆

如果壓克力顏料乾在筆刷上，可試著用工業酒精來軟化它。筆刷形狀與其筆毛常會受損，但是，許多畫家喜歡保留這類畫筆，用來乾刷與打薄顏料，如此一來也可避免過度使用新畫筆。

筆毛脫落

鬃毛或毛髮掉入顏料中會因顏料變乾而不易取出。隨時要注意有沒有筆毛脫落，如果發現顏料中有筆毛，在顏料未乾前立即用筆刷向外或向上將它挑起移除。

重整筆刷

如果筆刷已經開始分岔或掉毛，請徹底清洗刷毛並甩掉多餘的水分，然後用指尖整理筆刷，重塑回原來的形狀，順便剔除掉鬆脫的筆毛。

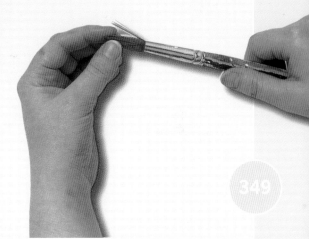

畫刀

畫刀與調色刀用來厚塗壓克力顏料是非常有用的；善加利用畫刀可增長畫筆壽命。一支扁平、匙形的調色刀可用來在上色前調色。畫刀握柄前有彎屈角度，可避免手在操作時沾上顏料。

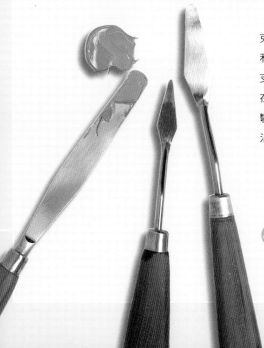

畫筆與調色盤

刮板

　　收集舊的信用卡或電話卡，可用來充當刮板刮塗顏色或製造肌理，畫錯時用邊緣來刮掉未乾的顏料。

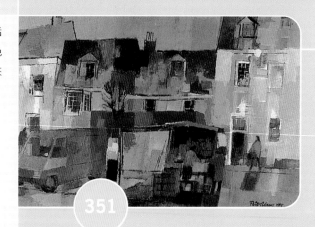

《阿雷司福寬街》(局部)，彼德·亞當斯（Board Street，Alresford by Peter Adams），畫家用刮塗的方式讓顏色互相堆疊在硬質纖維板上。

351

永久的調色盤

　　可以使用一個專門設計的塑膠或瓷器調色盤來放壓克力顏料，但有些畫家會臨時使用一些較便宜的替代品。要能長期使用，調色盤的材質必須不會吸附顏料，一塊有塑膠覆蓋的木板，一個舊盤子或一片玻璃都可以用來充當調色盤，玻璃要越厚越好，並在玻璃的邊緣貼上絕緣膠布以避免割傷。

352

一片玻璃

舊盤子

瓷器調色盤

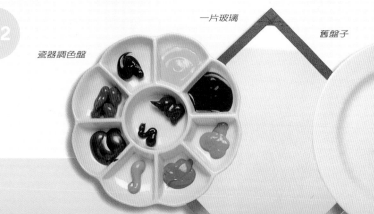

拋棄式調色盤

　　可以買到拋棄式的紙調色盤，然而舊電話簿可充當便宜的替代品。將顏色擠在翻開的頁面上，並在上面調色，當顏料用完或顏色變混濁時，撕掉幾頁再繼續使用。

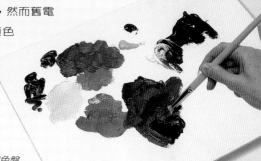

拋棄式的紙調色盤

舊電話簿

顏料品質

　　一但壓克力顏料暴露到空氣就容易乾硬掉。為了避免浪費，每次只放少量到調色盤上，用完再加。如果擠出來的顏料開始乾掉，請將它表面的塑膠硬化皮剝掉，以免混入未乾新鮮的顏料中。

保持顏料濕潤

要保持調色盤上顏料的濕潤，可以用特別設計的含水式調色盤，在這調色盤中有一個保持濕潤的底層來提供調色盤上的顏料足夠的水氣，使其不會乾掉，或是可以自己製作一個。準備一個塑膠盤或鐵盤，一片吸水墊(常用來保持盆栽的濕氣)，和一片可吸水的紙，如滑面紙（劣質畫紙）或報紙，以及一張同樣大小的防油紙或描圖紙。先將吸水墊浸濕15分鐘後取出，擇半乾保持其溼度，將其放在盤子最底層，然後放上吸水的畫紙或報紙，最後放上防油紙或描圖紙。

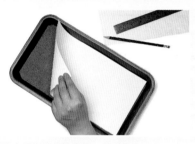

讓吸水墊浸濕後擇半乾，然後放上可吸水的滑面紙（Cartridge paper 劣質畫紙）。

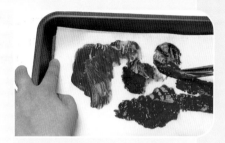

最後放上防油紙或描圖紙。作畫休息的期間，可將整個盤子蓋上保鮮膜來保持顏料不會乾掉。

避免浪費

如果使用的是傳統調色盤且必須將顏料留在盤上一會兒，可將抹布或破布浸濕後擇乾，輕輕覆蓋在調色盤上。

移除乾掉的顏料

如果壓克力顏料乾在塑膠、玻璃或瓷的調色盤上，可以用溫水沖洗。顏料表面會軟化，並且與調色盤分離，就可以將其剝下或刮除。

色 彩

　　作畫起筆時的明智之舉就是 ── 只選用幾種基本的顏色，除了可練習辨識色彩的能力，也可建立正確的調色技巧。這個單元是提醒有哪些顏色是必要的，並指導如何調色與降低過高彩度的方法。

白與黑

　　可以在調色盤上的基本色中加入白色，來提高亮色的亮度與調出灰色調。黑色可以用來讓顏色與色調變暗，但並不是必備的顏色；有些畫家認為它使其他顏色變濁，因此喜歡調出自己的黑色。可以用不同比例的紅、黃與藍調出想要的黑。

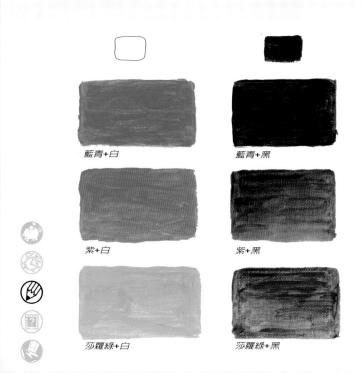

藍青+白　　　　　　　　　　　藍青+黑

紫+白　　　　　　　　　　　　紫+黑

莎蘿綠+白　　　　　　　　　　莎蘿綠+黑

主要選擇

　　理論上可由三原色－紅、黃、藍調出所有的色彩，但實際的操作上並沒那麼容易，因為這些顏色有不同的來源。在調色盤有限的顏色中，每種色系可以選兩種，例如：鎘紅(Cadmium Red)與暗紅(Crimson)、鎘黃(Cadmium Yellow)與檸檬黃(Lemon Yellow)、紺青(Ultramarim)與莎蘿藍(Phthalo Blue)。雙雙配對混色可以調出許多等級的二次色系－橙、紫與綠，如果混合兩種或多種顏色就可以得到更細緻的層次與中間色。

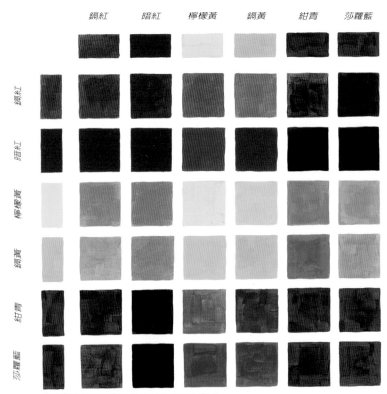

此表顏色以*80%*對*20%*比例強度混合畫成

壓克力顏料

208

自製調色表

若買的是製造商的基本色壓克力顏料，則必須花點時間製作調色表以供參考。將所有顏色配對混合，使用2至3種不同的比例，如：1：1與3：1比例。有些結果可能會令人驚訝，也會因此知道哪些顏色是可自行調出，哪些則不行。

額外的顏色

有些顏色，特別是紫色，是無法從其它顏色調出令人滿意的結果。因此在調色盤上置入紫色是非常有用的，可以用它的原色上色，也可以混入其他色彩中。它適合用來將城市灰(Townscape Grey)與米黃色（Beiges嗶嘰色）提高色溫，並且用來畫風景中有綠與藍色物體的影子。

《葛利摩的夏日》（局部），傑利・巴普提斯特(Summer Day by Gerry Baptist)，明亮的淡紫色(mauves)看起來像影子，但最好用顏料管擠出的紫色來畫。

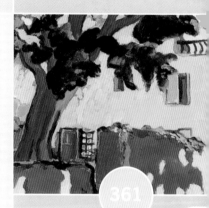

配色檢查

已經調出畫中主題物的顏色時，將畫筆沾滿顏料後靠近實物，並與實物的顏色相比。這樣就能很快看出所調顏色的色澤與色調是否正確。

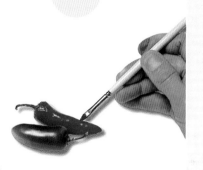

色彩

辨識顏色

有些顏色原本就不易調出，但是若能針對下列幾點核對檢查，有助於找出是以哪些成份調出來的。

- 何種顏色？
- 色調是亮、中或暗？
- 最接近何種管裝顏料的顏色？
- 有沒有其它顏色的色調—最接近何種管裝顏料？
- 暖色系或冷色系？
- 色澤強烈或適合？

下列的顏色樣本顯示這些原則應用的例子：

暖	冷	暗	淡	色彩偏差

鎘紅+黑+白　　綠+黑+白　　紫+綠　　白+檸檬黃+黑　　檸檬黃 (+生赭+黑)

鎘黃+白+紫　　紫+生赭+白　　藍青+奈酚深紅　　白+紫+鎘黃　　藍青(+生赭+白)

調色順序

調淡色時，先由色澤最弱的顏色如黃或白開始。然後再加入少量較強烈的顏色如紅或藍，慢慢地調出想要的顏色。如果先選擇色澤較重的色彩，則必需加入更多的淺色顏料來調色而造成浪費。

壓克力顏料

紀錄調色

當調出一種非常難調的顏色時，記得花一些時間在備用紙上塗出一個色塊，並註明使用的顏料成份，將這些紀錄收集起來，以便往後使用。

深紅+鈷藍+象牙黑

365

亮色

調色時加入白色，有時反而使顏色強度減弱。可向水彩技法借用一些小技巧，捨不透明顏料而選擇透明的渲染畫出想要的色調。非常薄的顏料可讓畫紙(或一層上色全乾後的乾淨白色顏料)的白透出，產生光澤與生氣。特別是應用在花朵的顏色(粉紅、紫、橙、與深紅)上，有一種自然的光彩。

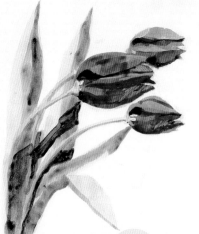

366

修飾色彩

有些壓克力顏料非常強烈，看起來像人造的，不適合用來畫一些自然的景物。如果想使顏色有細微的變化，試著加入少量較柔和的大地色系(Earth Color)—淡棕色和黃。例如：將岱赭(Burnt Sienna)和綠色混合，黃土色(Yellow Ochre)和淡紫(Mauve)混合。

亮綠　　　　　亮綠＋岱赭　　　　亮綠＋紅紫

漂亮的自然色

中性灰與米黃。不見得就得呆板無趣，試著混合互補的不同色彩，且可保留它們原本鮮活的底色。例如：混合暗紅與胡克綠(Hooker's Green)，鎘橙與紺青，鎘黃與深紫，可加入鈦白來提升或改變調子。

降低彩度

如果某種顏色或色塊看起來太亮，可加上一層較厚的自然色來減少其亮度。用一支刷毛較大較軟的筆來上色，並將顏料以清水加壓克力媒介劑稀釋，媒介劑可以讓畫面看起來較有光澤。

將鮮豔的紫色用水稀釋後，畫在已乾的顏料上。

效果太亮了，所以用一層較淡的顏色修飾。

壓克力顏料

莎蘿綠 +
奈酚深紅

+白　　+白

藍青＋鎘橙

+白　　+白

增加不透明度

　　有些壓克力顏料，即使顏色很深，但還是有點透明感，無法用一層顏料覆蓋底層顏色。加入一點鈦白可以在不明顯改變其色調與強度下，增加其不透明度。這也可帶出一些暗色的紫、藍、綠的色彩，通常這些顏色乾了後會變得沒有光澤。

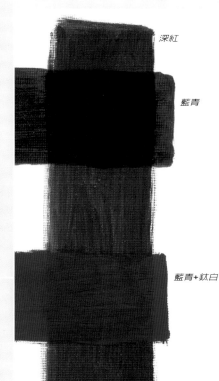

深紅

藍青

藍青+鈦白

色
彩

調和渲染用色

加水稀釋顏料時，先加入少量的水將其混合均勻；每次加一點水直到調成想要的濃稠度。如果一次加太多的水，顏料會分散成一小坨或顆粒狀而不會均勻溶解，在做渲染時就會出現不想要的斑紋。

排列顏色

每次繪畫時最好將顏色以相同順序陳列在調色盤上。這麼做可因習慣此排列，快速找出想要的顏色，而更容易調出想要的色彩。

刷開顏料

份量多的壓克力顏料較黏稠，所以作畫時需先在調色盤上將其充份刷開，以免在畫面上形成不均勻的色塊。用一支彈性好的硬鬃毛筆或尼龍筆先把顏料調合均勻。

調色刀調色

如果要調和量多的壓克力顏料，用調色刀會比較方便。不要只是將顏色搗在一起，這可能會混色不均勻，塗到畫面上會產生多種色彩。先用調色刀把要用的顏色刮在一起，並在調色盤中來回調合，再將調好的顏色拓開看看是否均勻。

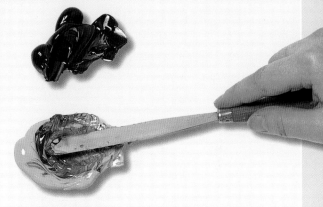

先在調色盤上把顏色混合均勻後，再塗到畫面上。然而有些畫家喜歡將顏色混合不均勻的色彩用在某些畫面上製造效果。

374

筆刷調色

用筆刷調色後，筆刷上常沾滿過多顏料。可以將筆刷平放在調色盤上，用調色刀或塑膠片，由刷毛底部朝筆尖擠壓出多餘的顏料。

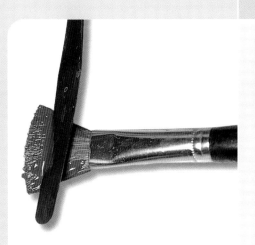

375

色彩

方法與媒介劑

壓克力材料是所有繪畫媒材中最具多樣性的。它不只可從顏料管中擠出直接使用，也可稀釋成類似水彩之效果，或加入特別的媒介劑產生厚塗效果，甚至可加入沙產生特殊的質感。下列數頁可教讀者做實驗並找出自己喜歡的方式。

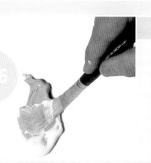

增厚顏料

如果喜歡厚塗顏料，可考慮買厚塗顏料媒介劑。它們可在不改變顏色的情況下讓顏料增厚，是省錢的好方法。

畫刀繪畫

用厚塗媒介劑增厚的顏料可以用畫刀或畫筆來上色。畫刀可以製造有趣的效果，可將顏料壓入畫面，在每一筆末端產生平面或突起的筆觸。

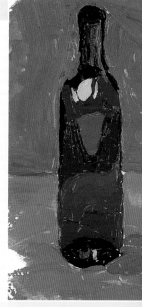

緩乾劑

壓克力顏料乾得非常快，如果不用緩乾劑(Retarding Medium)就無法在厚一點的顏料上進行濕中濕的技法。緩乾劑可以讓顏料保持濕潤，才可在畫面上工作。緩乾劑要加入厚的顏料中而不能使用於渲染法，因為水份會影響緩乾劑的作用。

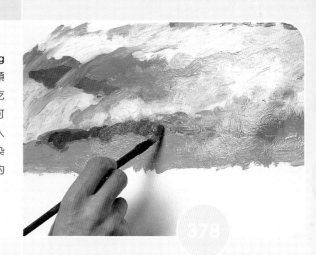

顏料質感

《冬日海角》（局部），羅伯·提林（*Winter Headland by Robert Tilling*），將沙子調入顏料中，讓畫面具有更多樣的質感。

壓克力顏料會因為加入不同的媒介劑而產生不一樣的質感。有一種省錢的方式就是將自然的物質，如沙子或木屑加入壓克力顏料中。

將顏料和特殊質感的媒介劑加以混和。

方法與媒介劑

217

質感底層

使用壓克力塑形膏(Acylic Modelling Pastc)可以做出有趣的肌理質感。但必須在較硬的畫面上作畫。用畫刀沾上塑形膏可做出隨意的粗糙表面,或使用有皺摺的錫箔紙與有形狀的凸板壓在濕潤的顏料上也可做出肌理的變化。

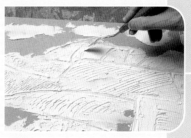

在壓克力塑形膏上面可以刮出細緻的圖案。

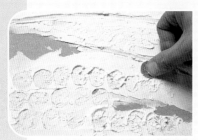

把有形狀的凸板物體壓入畫面顏料中留下印跡。

突起的邊緣會塗上較厚的顏料,稀釋後的黃紅色會累積在凹陷的地方。

最好的效果來自改變顏料的黏稠度,所以底下的肌理在某些地方會比較明顯。

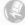

均勻的渲染

壓克力顏料稀釋後可以像水彩一樣。想畫一個均勻的渲染，先選一支大的畫筆，將筆刷沾滿稀釋後的顏料，以相同的筆觸從畫紙的一端畫到另一端，記得每次下筆時要帶到上一筆留在邊緣的濕顏料。如果要塗大片的面積，例如一大片往地平線延展而顏色逐漸變淡的天空，試著讓畫面平放，並加多一點水在顏料中，用一支寬筆去刷出快速大膽的筆觸，讓顏色均勻流動融合。

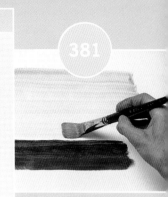

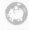

線條與渲染

壓克力顏料的濃度會讓人忽略了它也具有做出微細效果的潛力。使用少量顏料，並將其調勻，就如同水彩畫技法一樣，可在上色後明顯呈現出鉛筆或墨水的線條。

先用細鉛筆畫出圖形的輪廓。

小心地將稀釋過的顏料塗在鉛筆線內。

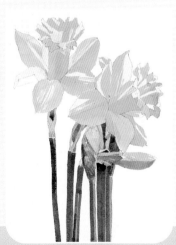

這種效果和水彩一樣好，細鉛筆使畫面更立體清晰。

方法與媒介劃

染色

稀釋過的顏料可以塗在打過底或未打底的畫布上，它會形成透明的染色層。為了讓顏料比較容易附著在畫布上，可以將顏料與水的介面活性劑混合，或用水加清潔劑將畫布弄濕。

打底塗料

了解畫中的基本色調將使上色較容易。若使用有限範圍色調中的單一顏色來打底塗料(Underpainting)，就可達成這種目的。將要畫的主題用畫筆輕輕的勾勒線條，然後加上陰影，並將顏色稀釋後畫上中間色調。可以用渲染法或上一層薄彩來覆蓋剛剛畫的線條與色塊，並讓它們透出來，或是在這有底色的主題上加入不透明的色彩。

用單一色調描繪主題。

在完成的畫中，畫家保留了原有的色調。

點畫法

如果曾嘗試點畫法(Pointillism)，但是色點無法產生視覺融合，可能是因為用太多種色調。必須使用相同色調的顏色來做點畫法才能有效作用。使用乾一點的顏料，用短筆觸畫，每一筆之間不要重疊。

壓克力顏料

畫面效果

壓克力顏料比起其他顏料更能製造豐富的效果，讓畫面產生鮮活的特質。在此單元會有一些新鮮的觀念，並教讀者用非傳統的方法來創作，如刮塗法。此外，可將壓克力與其他媒材混合來做拼貼或複合媒材的作品。

乾刷技法

以厚或薄的顏料來做乾刷(Dry Brush)，會形成破裂拖曳的效果，可用來畫石材、玻璃、頭髮與動物毛的粗糙或細緻的質感。將筆刷沾滿顏料後在紙巾或破布上輕壓，將筆刷的刷毛展開，輕輕的刷在畫面上。

畫上一層看得見筆觸的厚彩。

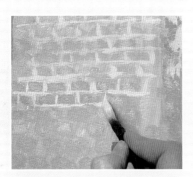

再將第二層顏色輕輕地畫在第一層顏色上面。

加上更多層顏色後，就可做出令人滿意的質感與肌理。

濺灑法

彈灑(Flicking)和濺灑（Spattering）可以形成特殊的質感，或在單色畫面中形成對比。要產生大潑濺的印跡，可將鬃毛刷沾滿濕的顏料，用大拇指劃過刷毛的頂端就可形成；如要製造細緻的點，需將顏料稀釋在罐子中，用噴灑器噴出細點來。

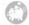

將不想要灑點的地方遮蓋起來

厚與薄

有時整張畫可以由層層的透明薄彩重疊而成，或是在厚塗的色塊上加入透明的薄彩。稀薄的顏料會由畫面隆起的部分滑入畫筆或畫刀筆觸間的裂隙中，因而強化了三度空間的效果。

用厚重的顏料畫頭髮，再將水與媒介劑調和的透明薄彩塗上，在完成圖中可見其效果（右）。

壓克力顏料

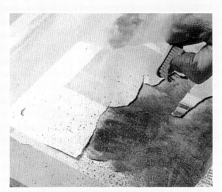

用牙刷製造出細緻的潑灑印跡。

將紙與印跡結合所形成的畫面效果。

括塗法

畫家以塑膠卡將顏料刮塗在紙上。

將顏料以刮塗法（Scraping）入畫，可產生一層僅部分覆蓋下面色彩的薄層顏色，這效果有點類似薄塗法，但質感較鮮活。美術社沒有販售專門用來括塗的用具，可以即興地使用塑膠卡施行此技法。

連續刮塗所製造出的色塊與肌理。

梳刷法

390

厚塗的顏料要一段時間才會乾，在這段期間，可以在上面創作出肌理與特別的質感。可以在未乾的顏料上用一把梳子刷出紋路或用刀尖的部分畫出圖案（Combing）。特別記住，這種技法最適合用在抽象或半抽象的作品。

 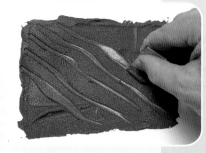

顏料與媒介劑

391

至少有一家廠商製造金屬色澤與虹彩色的顏料，及特殊的媒介劑，這些顏料可以讓作品製造出令人振奮的效果與變化。值得去試驗，特別試用於拼貼與複合媒材。

《生日在愛丁堡》，賈姬·透納（ Birthday in Edinburgh by Jacquie Turner）。

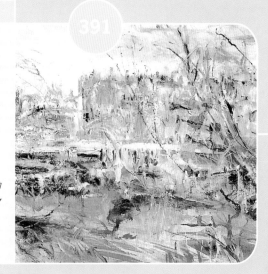

壓克力顏料

使用炭筆

用炭筆進行素描。

使用薄塗法上色,保留原有的炭色。

有些地方則以厚塗的方式上色。

炭筆的線條可以讓壓克力畫中的物體產生清晰的邊緣,但上色之前要先將多餘的炭粉吹走,以免污染畫面。薄塗一層顏料可將塗在畫紙或畫布上的炭粉線條固定。

藉由改變顏料的黏稠度,配合顏料上下的炭筆線條,畫家創作出一個鮮活的畫面。

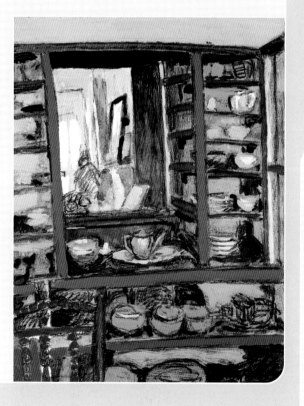

蠟防染

　　由於壓克力顏料有相當黏稠度，所以甚至是薄薄的一層壓克力顏料也可能覆蓋住臘筆畫的圖樣，無法產生防染效果。想產生此作用，要先做測試，如果顏料會黏附其上，需再多加一點水稀釋。

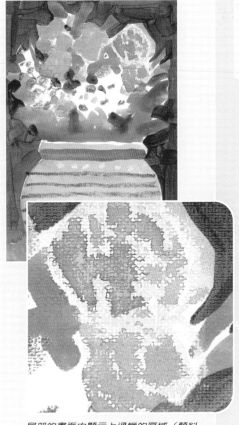

局部的畫面中顯示上過蠟的區域（顏料無法附著）。

選擇拼貼

　　因為壓克力顏料本身有黏性，所以可以直接將各種拼貼用的素材加到畫面上，如碎紙片，由雜誌剪下的相片或圖樣，輕的布料、繩子或紗線。如有必要，也可以在這些拼貼物上再加一層薄彩。

使用粉彩

　　壓克力顏料可以與粉彩並用，以開發不同的質感與線條；相對於壓克力顏料的平順塗抹，粉彩則可有線條及薄塗的變化。軟性粉彩可與稀釋過的壓克力顏料結合，使畫面呈現「層疊」效果。若使用油性粉彩，則附著力又更好。

 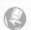

壓克力顏料

拼貼（Collage）可以單獨使
用，但較常與壓克力顏料並
用，如在《通往海的路》，麥
可·伯納德（Road to the Sea
by Mike Bernard），畫面中有許
多地方只是單純地貼上造型或
印刷紙，然而其他地方（前景
的道路），則貼上比較薄的紙張
後再覆蓋上顏料以產生質感。

394

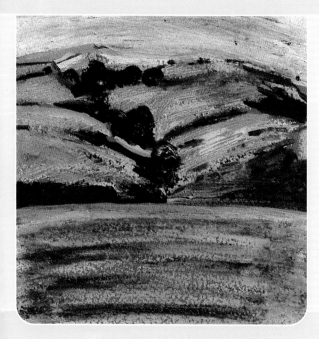

《埃克斯穆爾》，黑倫
娜·葛林（Exmoor by
Helene Greene）結合
了稀釋過的壓克力顏料
與油性粉彩，在畫中產
生了令人振奮的蠟與水
相斥的效果。

395

主 題

　　雖然沒有特殊方法可創作較特定的主題—而通常同一位畫家在畫風景或靜物時也不會在風格或技巧上有太大變化—但仍有些主題相關的繪畫問題，本單元將提供一些技巧來解決。例如：尺或遮蓋膠布可以用來輔助畫建築物的邊緣或直線。

各種不同的綠色

　　如果對於創作風景畫中綠色層次變化等掌握有問題，可以嘗試在最亮的部份與陰影間製造更多明顯的對比。鮮明的黃、粉紅或橙可用來點綴綠色的亮度，然而藍及藍紫色則是好的陰影色調。加入少量的此類顏色，在畫面上會讓觀賞者看到非常豐富的綠色層次。

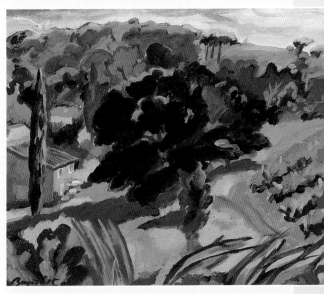

《普羅旺斯的日子》（局部），傑利‧巴普提斯特 (Life Goes on in Provence by Gerry Baptist)，畫面整體的效果是由多種豐富的綠所構成，但實際上只有少部份是使用單純的綠色，而畫面多半都是用豐富鮮明的藍、橙與黃來強化綠色的層次。

壓克力顏料

溫和的綠

人工顏料的顏色無法與大自然植物的細微綠色相提並論。如果管中擠出的綠色顏料看起來太鮮豔，可以加一些綠的互補色如紅、紅紫或紅棕色。互補色相加，可以減低原本綠色的彩度。

氧化鉻

氧化鉻＋深紫

氧化鉻＋岱赭

筆法

畫樹時，仔細觀察樹枝與樹葉的生長做為下筆的依據。另外要注意葉叢是往下垂吊或往外擴張，葉片是向下垂或往上揚的姿態。

以筆觸畫出左側的葉子。

待主要形狀完成後，開始描繪一簇一簇的葉子。

在處理葉叢前，注意畫家如何畫出右側樹木的主要形態與傾斜情況，兩樹的筆法都依據葉子的方向來畫。

主題

引進光線

如果樹葉看起來太厚重，可在綠色中間加入一些點狀、線狀或塊狀的天空色，增加空間感。畫的主題完成後，即可一眼看出這些藍色在樹葉中形成的空間感。此外壓克力顏料是不透明的，所以可輕易覆蓋在深色上。

背景主要區域的葉子用單一色系來描繪。

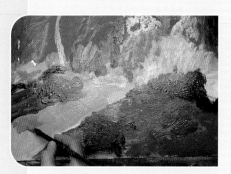

用亮色來區別樹幹、樹枝與周圍物體之間的形狀。

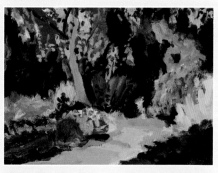

最後，加上亮光薄彩，整幅畫的色彩變得更豐富。

規律的圖案

用平頭筆來畫建築物磚頭或屋瓦的形態。選一支寬度適當的畫筆，一筆畫出一塊磚或瓦的長方形。再用短筆觸來加強光線或製造陰影。

精確排列的斜對角筆法畫出呈鋸齒狀的牆。

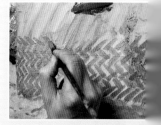

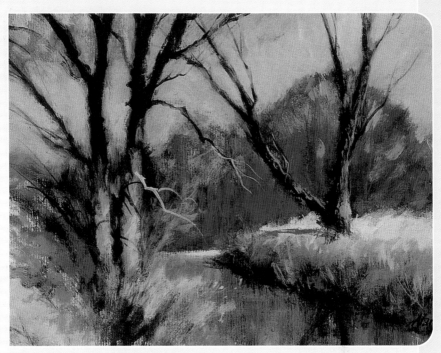

《冬日的早晨》，亞倫·奧立弗（Winter's Morning by Allen Oliver），畫家使用類似的技巧，在背景的樹上輕輕地畫上天空的顏色。

399

小心地縮減牆面上的筆觸，以大小筆觸產生畫面遠近的效果。

遮蓋

一片牆或建築物的窗戶如果畫得歪曲或傾斜會破壞整幅畫的效果，如果畫面上需要一些清晰的直線，可以使用遮蓋膠布（Masking Tape）貼在主體的邊緣，之後便可輕易畫出所需的直線。

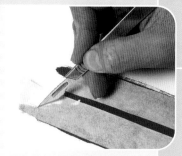

將遮蓋膠布貼在要遮蓋的地方

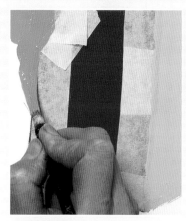

沿著膠布上色。

撕掉膠布後就出現一條直線。

單一筆觸

風景中遠處的房屋或茅屋可以用平頭筆刷以果決的筆法一筆畫出。

準確性的檢查

　　在畫建築物的主題時，畫中常出現直線與尖銳的角度，必須經常退後觀察，來檢查畫出來的垂直或水平線條是否準確。將手伸直並握一把尺和畫中的物體對齊，如果繼續貼近影像時，錯誤角度的筆觸會把部分的物體推離對齊的線。

邊緣品質

　　畫靜物時，記住所畫物體外緣並沒有真正的外形線，之所以會有「線」的感覺，是因為畫面上物體重疊所造成的。當顏色或色調相似時，物體邊緣重疊的「線」無法清晰畫出，甚至是看不清楚的，。相反地，有些邊緣的「線」則能明確分辨。就是這「消失與重現」的對比，可增添畫面真實感。

《水罐》，保羅‧坡伊斯（*Jugs by Paul Powis*），左側的兩個容器看起來融合在一起，然而在畫面的中間－也是畫的重點處，物體的邊緣就極為清晰。

 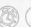

主題

亮面

　　物體的表面若很光滑閃亮，越要強化高光。如果畫玻璃或白鐵物體，不要怕畫上閃耀的亮面。要用厚重不透明的純白來畫。

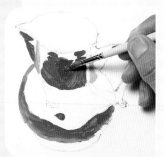

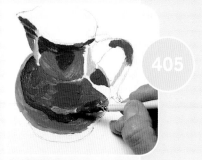

405

先用中彩度的藍色，再加入較深與較淺的藍。

畫完陰影後，用厚塗法加上弧形的亮面。

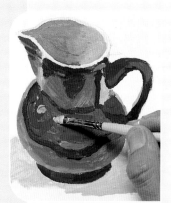

閃耀的圓弧形表面，隨著不同表面的變化會反射出不同的亮面色彩。

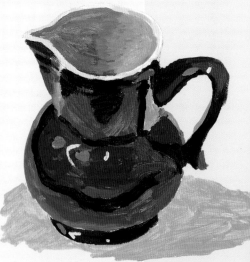

罐子上直接承受燈光的小亮面幾乎是純白色，這要最後再畫上。

玻璃

玻璃兼具透光性與反射性，畫時常會讓繪圖者對於光線的變化產生混淆。試著先透過玻璃看看玻璃本身在背景顏色上所呈現出的形狀，畫個大概圖形。然後再找出適合物體本身的明暗色調；通常都是以邊緣、角落或曲線來構成整個物體的形狀。

先畫出主要形狀。

在邊緣加入暗色調。

加入高光。

瓶子的底部反射較暗的顏色，只可見到少許黃色。

406

主題

高光的顏色

　　畫淺色皮膚常犯的錯誤是把高光畫的太亮，以致整個畫面過亮。可以手持一張白卡紙在畫面前來檢查高光的色調；這可清楚知道這些顏色是不是太接近白色。

《花，舞者巴克莉》，丹尼爾·史德曼（Fleur, Dancer Backlit by Daniel Stedman），畫面中，人物臉上與胸部的亮面戲劇性地突出於暗色調中，但色調絕非純白。

指向性的筆觸

　　描繪人物時，找出主要的形態，筆觸必須依據此形態來畫，稱之為方向性筆法（Directional Brushwork）。畫手腳，衣服的皺褶或布幕時用長筆觸，圓弧形態用短曲的筆觸。

《茱莉》，丹尼爾·史德曼（Julie by Daniel Stedman），筆觸扮演著重要的角色，並且成功地將形狀與形式描繪出來。

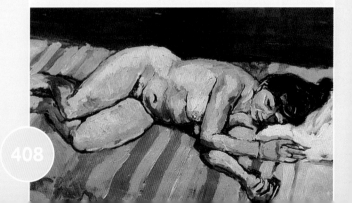

壓克力顏料

毛髮的肌理

　　畫動物毛髮最好的技法就是用乾刷法。畫粗毛則用強韌的鬃毛筆刷，尼龍筆刷可以製造比較柔軟的質感。此外可將毛髮的肌理畫在已經塗好顏色的底層上。如果想畫觸鬚或是單獨的毛髮，則使用小圓筆筆尖來畫。

通常以軟筆刷塗較厚的顏料在已乾的底層上。

用不同方向的筆觸製造出長毛蓬鬆零亂的效果。

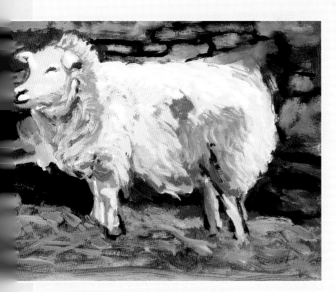

可以在頸部與臀部清楚地看到乾筆刷的效果：以乾筆刷過的顏料並沒有完全蓋住下方的顏色。

修正方法

壓克力顏料最吸引人的理由之一是：可用許多不同的方法來修改而不致於毀壞畫面，非常適合初學者使用。可以用不透明的厚彩來覆蓋錯誤，也可以用透明塗法(Glazing)來修改顏色。

乾淨的邊緣

410

畫輪廓時，如果畫筆不小心搖晃而畫歪了，可以試著用大拇指的外側將顏料輕輕的「推」回正確的位置。

當顏料未乾時，可以用拇指或手指推移，但一開始乾時就不要再做此嘗試了。

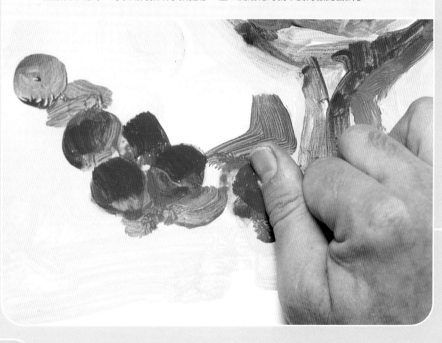

停止的時機

修畫時要避免過於反覆修改同一區域的顏色。在濕中濕畫法的區塊重覆修改，會將畫面弄得骯髒混濁。最好先等顏料乾掉後，再做處理。這時就可以用其他色彩覆蓋其上。當然，以全新的觀點來看待畫面，也可以有其他的解決方式。

用濕中濕技法來畫洋蔥，產生柔和的混色效果。

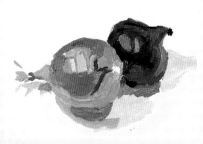

評估作品。

當畫乾後，加上亮面。

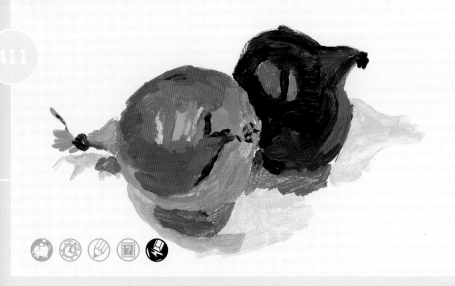

修正的方法

完全覆蓋

　　若想要重新修改個別的形狀或細節時，簡單地用一層不透明的白色顏料覆蓋即可，顏料乾了後可有一個乾淨底色來修改。這種方法也可在修改晦暗的畫作時大膽地改變顏色。

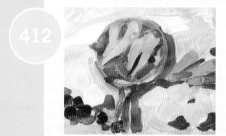

在背景畫上黃色來平衡前景的水果。

然而，畫家覺得不適當，因此用比較厚的不透明白色將其覆蓋。

補綴

　　如果想用畫刀刮除錯誤的顏色或刮掉太厚的色塊，在顏料乾之前趕快做決定。一但表層顏料形成一層塑膠皮後，剝下顏料時會留下粗糙的表面，就無法再將顏料平整地覆蓋上這個不規則的表面上。

移除顏料

　　如果在畫面中的一個區域有嚴重錯誤，但還滿意其他部份，可以用壓克力黏著劑，將一片紙貼在錯誤的區域上。重新畫上物體，慢慢地加上顏色，並在紙片邊緣塗上新的顏料以確定其密合。

剛開始選擇了藍綠和粉紅的色彩組合。

之後用深色的外框線加強罐子的形狀。

加入亮面後,畫家再修飾罐子。

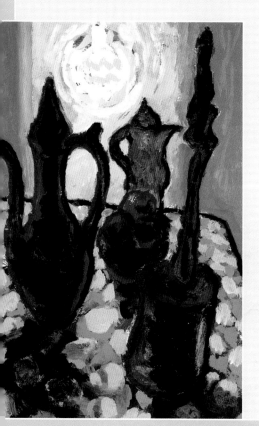

不要丟棄一幅畫錯的作品,可以用它充當學習的工具來練習,以便下次遇到同樣問題時可以迎刃而解。直接畫在先前畫錯的形狀與顏色上,以它們來做改善畫面的導引。如果常將畫錯的畫撕掉,就會很容易再犯同樣的錯誤。

415

最後,畫面完全改變了,重要物體被畫成如剪影般,呈現在閃耀光亮的背景前。

修正的方法

色彩平衡

可以用亮光薄彩將整幅畫的色調提升。例如：一幅看起來較不明亮的風景畫可以加上一層黃色的亮光薄彩，而一幅舒適的室內景物畫則可加上紅色的亮光薄彩。在上薄彩時，請將畫平放讓其乾燥以避免顏料流動結成小水滴狀。

前景加上用水稀釋過的光亮薄彩。

416

(下)前景的薄彩除了強化色彩外，也讓光線與陰影的界線變得柔和了。

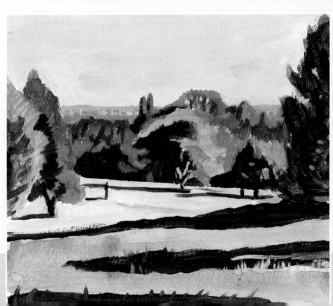

工藝應用

　　壓克力顏料非常堅固且具多樣性，可以畫在各種表面上，因此適合用來裝飾家具、衣物和兒童玩具。一些光滑閃亮的表面如玻璃必須使用特殊的顏料才能畫上去，因為壓克力顏料並不是專門為此設計，因此無法附著穩固。如要更多資訊，可向美術社詢問。

工藝用壓克力顏料

417

　　有特殊的壓克力顏料可以畫在任何表面上，也可用於裝飾彩繪、印製圖案於木器、紡織品、紙、卡紙、塑膠品、紙漿雕塑或陶瓷上等工藝用途。一般畫家用的壓克力顏料也可以用在工藝品上，但是不適用在無法吸附顏料的表面如陶瓷，也無法用在太容易吸收顏料的表面。如果想用專家用的壓克力顏料畫在木器上，請先將木器打底。

木製玩具

簡單的木製玩具可以輕易地塗上壓克力顏料，但先要確定顏料沒有毒性，可查看顏料管上或瓶上的標示或是說明書。先塗上一層厚厚的顏料，等乾了後再添加上裝飾細節，完成後塗上凡尼斯液（varnish）來保護顏色不會脫落。

畫框

壓克力顏料可以賦予舊相框新生命或是改變新相框的顏色。先用砂紙磨掉相框上的漆，以便壓克力顏料附著。然後上一層壓克力石膏底（Gesso），等它乾了再上色。每次只處理相框的一邊，先用遮蓋膠布貼住相框角落的斜接縫，用寬刷沾上稀薄的壓克力顏料，沿著長軸刷上顏色。如果想加些亮面，可以在顏料未乾時用乾布擦拭。最後撕下遮蓋膠布，等到完全乾後再處理其他的邊框。

418

419

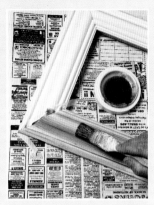

等打底劑乾燥後，以遮蓋膠布貼住相框角落的斜接縫。

用寬刷沾上壓克力顏料沿著長軸刷上均勻的顏色。

用乾布擦拭掉一些顏料製造亮面。放著晾乾。其餘邊框也可同樣處理。

裝飾陶盆

可用壓克力顏料裝飾舊的陶盆。如果陶盆還要用來種植物，留一些位置不要畫上壓克力顏料，否則澆水時會破壞陶盆上的畫面。

420

珍珠色彩的壓克力墨水

這些閃耀的顏料可以用來畫玻璃、陶瓷、木材、紙與纖維板。這種顏料是防水的，如果將陶瓷畫上此種顏料，可以用水洗。

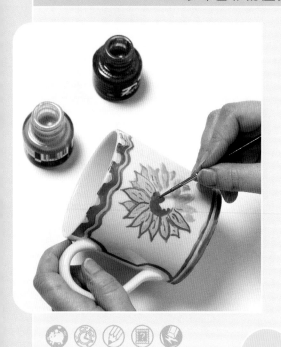

421

輕薄的紡織品

422

壓克力顏料可以穿透薄的紡織品，所以畫T恤時，需要放一張乾淨的卡紙在兩層布料之間，來吸收透過去的顏料。此外卡紙也可提供一個穩固的平面作畫。

　　不管要畫或印圖案在布料上，要先將布料清洗過，以去除殘留在布上的膠質，因為它會阻礙布料吸附顏料。如果布料變太軟，可以畫完後再上漿。如果要畫大範圍的布面，先在備用的布料上或是布的反面先做試驗。

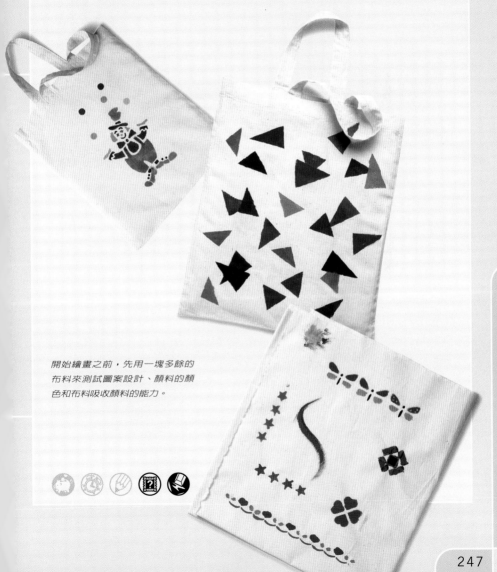

開始繪畫之前，先用一塊多餘的布料來測試圖案設計、顏料的顏色和布料吸收顏料的能力。

工藝應用

畫紙漿雕塑

　　紙漿雕塑（Painting Papier Mâché）可以用壓克力顏料上色，然後再塗上凡尼斯液保存。如果要塗上淺的底色，記得先要用壓克力打底劑將報紙的顏色遮蓋住。這個串珠的部分設計細節是由黑色細字簽字筆所畫成。

424

顏料與亮粉

　　這個貝殼是由珍珠彩顏料、亮粉與金箔裝飾而成。可以到美術社或手工藝品店購買貝殼的模型。可以嘗試做出各種不同珍珠彩的貝殼，然後用金箔裝飾，將它們組成一套。

塗上珍珠彩顏料。

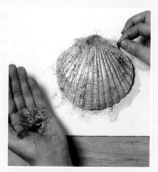

在顏料未乾時灑上一些亮粉。

425

彩繪玻璃

可以在一個平淡無奇的玻璃瓶或玻璃容器表面畫上圖案，將其變成一件藝術品。先剪一張剛好可放在玻璃容器內的紙，並在紙上設計圖案，然後將紙貼緊在容器內緣充當繪畫時的導引。

426

在紙上設計圖案，然後將紙放入容器內緣。

依紙上的圖案替玻璃畫上顏色。

完成的餅乾罐。

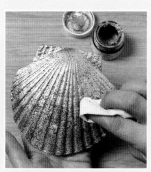

在貝殼突起的脊部加上金箔裝飾。

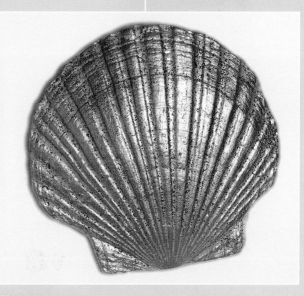

辭彙解釋

破色 (Backrun)
當新塗上的顏料與畫面上未乾的顏料接觸時，滲開後產生的不規則鋸齒狀的污跡。

概略畫出 (Blocking in)
繪畫的第一個步驟：畫中主要的構圖用簡單的顏色概略地畫出。

分色 (Broken color)
指不同顏色的斑點或色塊，組合後可以在觀者的眼中產生混色的效果。

互補色 (Complementary colors)
在色輪排列中互相對應的顏色，如紅與綠、藍與橙、黃與紫。

乾擦法 (Dry brush)
以不完全沾滿顏料且快乾的筆刷拉過畫面製造的筆觸，顏料會附著在畫布、畫紙或其他底材的局部區域，可以產生破裂色效果。

土色系顏色 (Earth colors)
從含有氧化鐵（在土壤或岩石中，自然生成的物質）的色彩中製造出的一系列顏色，稱土色系顏色，包括赭、棕、褐色。

始於淡彩，終於濃重 (Fat over lean)
用於塗上多層油畫顏料的油畫，每加一層油畫顏料就要多加一些油在顏料中，以免顏料乾了後，產生龜裂的情況。

固定劑 (Fixative)
稀薄的凡尼斯液，可噴薄薄的一層在粉彩或炭筆作品上，避免弄髒或掉色。

形體 (Form)
物體的三度空間性質，物體的形體可藉由光線與陰影來顯露。

薄彩 (Glaze)
一層薄且透明的顏料用來覆蓋在不透明層上，可改變或修飾下層的顏色。

底 (Ground)
在底材上預先塗上一層打底劑，形成的底可以是白色的或其他顏色。

厚塗法 (Impasto)
將顏料厚塗在畫面上產生凸出的效果。

提亮 (Lifting out)
在水彩技法中，用濕筆刷或海綿以水將顏料擦除。

消失與重現 (Lost and found)
意指畫面上的物體邊線時而清晰，時而模糊，來模仿物體的邊緣在光亮處可見，而在陰影中消失的情形。

媒材或媒介劑 (Medium)
它有三種不同的意義：
1. 用來製作藝術品的顏料與物質。
2. 用來混入色粉產生各種顏料的物質。
3. 用來加入顏料中改變其黏稠度與外觀的物質。

調色盤或調色盤上的顏料（Palette）
1. 一個可以用來陳列顏料，並在上面調色的平面。
2. 在繪畫時陳列於調色盤上的顏色，或一個畫家特別用的顏色。

色料（Pigment）
顏料中提供顏色的物質。

平面（Plane）
一個平的表面，由許多平面構成的物體會面對許多不同的方向。

點畫法（Pointillism）
將許多純色的顏料以小點與小斑塊塗在畫面上，使其融合在觀賞者的眼中，產生混色的效果。另見破裂色。

三原色（Primary color）
無法由調色產生的顏色稱之為原色，紅、黃、藍稱之為三原色。

打底（Priming）
在底材上塗一層或兩層的油性或壓克力打底劑稱為打底，使底材變得較不會吸收顏料，而在作畫時更容易上色。

薄塗法（Scumbling）
用畫筆將較厚或比較乾的不透明或半透明顏料以乾筆刷重疊在其他顏色上，讓底層透出些許的顏色。

二次色（Secondary colour）
用兩種原色調出的顏色。

刮修法（Sgraffito）
用刮擦方式將畫的表層去除顏色來露出底下的顏色。

色度，陰影（Shade）
加入黑色後所造成的較暗顏色。

染色（Staining）
將底塗上一層薄且透明的顏色。

基底材（Support）
可用來作畫的表面，如畫布、木板、卡紙與畫紙。

淡色（Tint）
加入白色後造成的較淡顏色。

色調（Tone, also value）
顏色的深淺層次，每種顏色有它原本的調子。

淡彩渲染法（Wash）
在水彩或壓克力顏料技法中，透明的顏料先用大量的水稀釋過後，以畫筆畫出大片的面積。

濕中濕法（Wet into wet）
將濕的顏料畫在顏料未乾的區域上，以便能在畫面上調色，或來改變原本在畫布上的顏色與色調。

乾疊法（Wet over dry）
將濕的顏料畫在畫面上已乾的顏料上。

索引

國家圖書館出版預行編目資料

繪畫媒材與技法實務/Helen Douglas-Cooper
編：郭懿慧譯.--初版.--〔台北縣〕永和市：
視傳文化,2005〔民94〕
　面：　公分
含索引
譯自：The Artist's Bible：Essential reference
for artists in all mediums
ISBN 986-7652-50-9 (精裝)

1.繪畫-西洋-技法 2.繪畫-材料

947.1　　　　　　　　　　　94008273

繪畫媒材與技法實務
The Artist's Bible

編　撰：Helen Douglas-Cooper
翻　譯：郭懿慧
發行人：顏士傑
資深顧問：陳寬祐
特約編輯：李淑華
中文編輯：林雅倫
版面構成：陳聆智
封面構成：鄭貫恆
出版者：新一代圖書有限公司
　　　　中和市中正路906號3樓
　　　　電話：(02)22266916
　　　　傳真：(02)22263123
印　刷：Midas Printing International Limited
每冊新台幣：499元

ISBN 986-7652-50-9
2008年3月1日　初版一刷

100 TIPS BIND-UP (ARTIST'S BIBLE) by Helen
Douglas-Cooper
This edition published by Barnes & Noble, Inc.,
Copyright © 2004 by Quarto Inc.
by arrangement with Quarto Publishing
through Big Apple Tuttle-Mori Agency, Inc., a division of
Cathay Cultural Technology Hyperlinks Traditional
Chinese edition copyright:
2006 VISUAL COMMUNICATION CULTURE
ENTERPRISE CO., LTD
All rights reserved

索
引

謝 誌

Quarto would like to thank the following:

Mrs G. Barwick; Gordana Bjelic-Rados; John S. Bowman; Rosalind Cuthbert; Jean Canter; Moira Clinch; Miranda Creswell; Brian Dunce; Vivien Frank; Charles Glover; Hazel Harrison; Sally Launder; J. Lockheart Davidson; Emma Pearce (Technical Advisor, Winsor & Newton); Jackie Simmonds; Hazel Soan and Frances Treanor for invaluable hints and tips given while researching this book.

George Cayford; Patrick Cullen; Sarah Doe; Ron Fuller; Jeremy Galton; Debra Manifold; Karen Rainey; Ian Sidaway; Jackie Schou; Jane Strother and Mark Topham for demonstrating the techniques.

Daler-Rowney and Langford & Hill for the artist's materials.

Maestro Craft Colours Ltd for the craft paints.

Spectrum Oil Colours, London, SW19, for pigments for mixing your own paints.

Peter Russel of P.R. Art, Stevenage, Herts, who supplied the pochade box.

謝
誌